服饰纹样设计

吴绘宏　宋钰 / 编著

清华大学出版社
北京

内 容 简 介

本书注重纹样设计基础能力的培养和造型能力的训练，纵向梳理不同时期设计风格在服装纹样中的指导作用，横向分析传统纹样的类别、民间纹样的特色，以及现代纹样的流行特点和设计方法。作为高等教育艺术设计类基础教材，除了系统规范的理论讲解，还附有大量的、翔实的学生作品练习范例，以及在服装和服饰品中的设计成果展示，从设计思维到设计表现形成完整的学习框架。特别是在个性化纹样设计中，根据学生的个人分析延伸设计概念，总结分析不同时期学生的思维状态，对于纹样设计的深入也起到良好的教学效果。本书侧重理论联系实际，结合学生的设计作品进行分析，深入浅出，注重基本知识的普及、设计能力的培养以及创新思维的开拓。

本书可作为服装与服饰设计专业、服装与染织设计专业的教材，还可作为图形创意设计以及传统服饰纹样和现代创作的爱好者，以及相关的行业从业者的参考书。

本书封面贴有清华大学出版社防伪标签，无标签者不得销售。
版权所有，侵权必究。举报：010-62782989，beiqinquan@tup.tsinghua.edu.cn。

图书在版编目（CIP）数据

服饰纹样设计 / 吴绘宏，宋钰编著 . -- 北京：清华大学出版社，2024.8. -- ISBN 978-7-302-66995-1

I. J522

中国国家版本馆 CIP 数据核字第 20240NT979 号

责任编辑：	邓　艳
封面设计：	刘　超
版式设计：	文森时代
责任校对：	马军令
责任印制：	刘海龙

出版发行：	清华大学出版社
网　　址：	https://www.tup.com.cn，https://www.wqxuetang.com
地　　址：	北京清华大学学研大厦A座　　邮　编：100084
社 总 机：	010-83470000　　邮　购：010-62786544
投稿与读者服务：	010-62776969，c-service@tup.tsinghua.edu.cn
质量反馈：	010-62772015，zhiliang@tup.tsinghua.edu.cn
印 装 者：	三河市铭诚印务有限公司
经　销：	全国新华书店
开　本：	185mm×260mm　　印　张：8　　字　数：190千字
版　次：	2024年8月第1版　　印　次：2024年8月第1次印刷
定　价：	68.00元

产品编号：095968-01

丛书编委会

主　　任：于冠超

副主任：韩　峰　郑　伟

委　　员：卢禹君　孙秀英　赵　佳

　　　　　吴爱群　董　磊　李亚洁

　　　　　张　艳　范　薇

前 言
PREFACE

近些年，随着生活品质的提高，对生活中的装饰审美有了纵向和横向维度的要求，对设计的细节也有了新的标准。相对于成熟的传统纹样的应用市场而言，服装纹样的市场需求也越来越专业化和体系化，服装设计的发展空间，除了廓形的变化，面料的设计空间变得越来越大，除了最初的 2 维平面图案发展到面料的二次再造，演变成 2.5 维到 3 维的空间设计，面料在质感上也有了崭新的发展方向，致使整个专业研究方向也开始呈现有质感的装饰性和制作层面的细节化。

在服装设计教学中，面料纹样属于服装教学培养计划中的基础课程；在培养设计能力的前提下，深入贯彻党的二十大精神，加强对传统装饰文化的了解和认知，增加中华文化元素比例，加入对历史文化的现代设计表达等内容，以提高中华文化认知能力，增强文化自信。

基于多年服装纹样的教学经验，引导学生更多地以优秀中华传统文化为设计背景，增强中华文明的传播和普及，形成强大的凝聚力和影响力，将特色文化与现代设计有机结合，将知识与实践成果做一个完整的总结，更系统地把服饰纹样的基础知识和传统文化结合在一起，并运用现代设计方法结合设计目的，完成纹样创新设计的实践过程。

全书共七章，第一章主要以纹样的基本概念和分类为主。第二章从纵向维度解析传统纹样，从横向维度解析民间纹样，结合现代生活解析现代纹样。第三章和第四章主要以纹样造型的途径与构思，以及纹样的构成形式和组织方法为主，侧重纹样的设计过程。第五章以类别化纹样分析为主，在装饰纹样中介绍了各种装饰纹样的特点与发展变化，分析了装饰纹样在现代服饰上的表现形式。第六章按照中国传统个性化纹样和外国古典纹样的分类，对传统的纹样在服装中的表达进行创新设计的分析。第七章主要介绍了拜占庭、哥特、巴洛克、波普、欧普、波西米亚六种服饰纹样的风格与特点，同时强调了纹样设计与服装造型的关系，并分析了纹样在服装中不同部位应用的表现形式与具体要求。本书每个章节都设置了习题，建议授课学时为 48～56 学时，传统纹样部分可以设置部分临摹环节，以加强现代学生基础绘画和调和心态的过程，并通过临摹了解传统纹样精致的细节和完美的构图。创意纹样部分可以尝试图形与图案的分解、重构练习，结合现代设计的各种软件和媒介，打破固有的思维模式，也是顺应服饰纹样设计的发展趋势比较重要的环节。

本书是黑龙江大学艺术学科国家级一流本科专业建设系列教材之一，本书由黑龙江大学艺术学院吴绘宏和南京传媒学院宋钰编写。其中，第一章到第四章由吴绘宏编写，第五章到第七章由宋钰编写。吴绘宏负责全书的校对和审核工作。本书中大部分图片是近十几年学生的课题作业，包含学生临摹作品和创作作品，部分图片来自网络佚名作者以及时尚品牌官方发布的流行趋势资料，在此深表感谢。

　　本书在编写过程中力求全面、深入，但是由于编者水平有限，书中难免存在不足之处，欢迎广大读者朋友给予批评指正。

<div style="text-align: right;">编　者</div>

目　录
CONTENTS

第一章　纹样的概念　　1

第一节　纹样的含义与特性 …… 2
一、纹样的含义 …… 2
二、纹样的特性 …… 3

第二节　纹样的分类 …… 4
一、平面纹样与立体纹样 …… 4
二、实用纹样与玩赏纹样 …… 4
三、基础纹样与应用纹样 …… 5

第二章　纹样的解析　　9

第一节　传统纹样 …… 10
一、彩陶纹样 …… 10
二、青铜器纹样 …… 11
三、玉器纹样 …… 12
四、漆器纹样 …… 13
五、金银器纹样 …… 14
六、瓷器纹样 …… 14
七、建筑装饰纹样 …… 15

第二节　民间纹样 …… 16
一、剪纸、刻纸 …… 16
二、泥玩具 …… 19
三、蓝印花布 …… 19
四、蜡染 …… 20
五、扎染 …… 20
六、织绣 …… 21
七、脸谱 …… 23

第三节　现代纹样 …… 23
一、公共标志 …… 23
二、交通标志 …… 24
三、品牌标志 …… 24

第三章 纹样造型的途径与构思 29

第一节 纹样造型的途径 …………………………………… 30
　　一、写生变化 …………………………………………… 30
　　二、想象造型 …………………………………………… 34
　　三、数字化纹样造型 …………………………………… 39
　　四、偶然成型 …………………………………………… 41
第二节 纹样的造型与构思 ………………………………… 42
　　一、象征性和寓意性 …………………………………… 42
　　二、谐音表现 …………………………………………… 42
　　三、构思的理想表现 …………………………………… 43
第三节 纹样创作的流程与应用 …………………………… 44
　　一、个人标识纹样的设计练习 ………………………… 45
　　二、灵感转化成纹样的设计练习 ……………………… 46
　　三、完整纹样的设计流程及应用 ……………………… 47

第四章 纹样的构成形式与组织方法 51

第一节 单独式的自由纹样 ………………………………… 52
第二节 连续式的纹样 ……………………………………… 53
　　一、带状的连续纹样 …………………………………… 53
　　二、面状的连续纹样 …………………………………… 55
第三节 适合纹样与填充纹样 ……………………………… 59
　　一、适合纹样 …………………………………………… 60
　　二、填充纹样 …………………………………………… 62

第五章 装饰纹样 65

第一节 装饰花卉纹样 ……………………………………… 66
第二节 装饰动物纹样 ……………………………………… 69
第三节 装饰人物纹样 ……………………………………… 70
第四节 装饰风景纹样 ……………………………………… 73

第六章 个性化纹样设计 77

第一节 中国传统个性化纹样 ……………………………… 78
　　一、回形纹样 …………………………………………… 78
　　二、卷云纹样 …………………………………………… 79
　　三、万字纹样 …………………………………………… 81
　　四、明清补子纹样 ……………………………………… 83
第二节 外国古典纹样 ……………………………………… 85
　　一、古埃及纹样 ………………………………………… 85
　　二、古罗马纹样 ………………………………………… 87

三、波斯纹样 …………………………………… 88
　　四、印度纹样 …………………………………… 90
　　五、佩兹利纹样 ………………………………… 91

第七章　服饰纹样与风格应用　　　　　　　　95

第一节　服饰纹样的风格 ……………………………… 96
　　一、拜占庭风格 ………………………………… 96
　　二、哥特风格 …………………………………… 98
　　三、巴洛克风格 ………………………………… 100
　　四、波普风格 …………………………………… 102
　　五、欧普风格 …………………………………… 104
　　六、波西米亚风格 ……………………………… 106
第二节　纹样在服饰中的应用 ………………………… 108
　　一、具象纹样 …………………………………… 108
　　二、抽象纹样 …………………………………… 111
　　三、纹样在服装中的应用部位 ………………… 113

参考文献　　　　　　　　　　　　　　　　　118

第一章
纹样的概念

第一节　纹样的含义与特性

第二节　纹样的分类

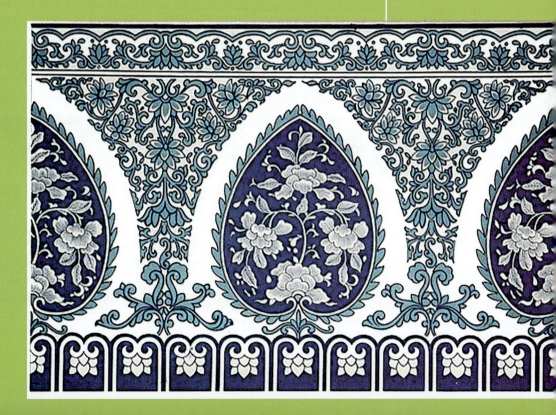

本章导读

本章对图案和纹样的概念进行了简要的分析，针对纹样的含义和特性，以及纹样的分类进行了归纳，结合实际案例明确纹样在现实生活中的装饰作用和应用范围。

学习目标

1. 理解并掌握图案和纹样的概念。
2. 培养学生对纹样的判断和分析能力。

学习重点与难点

重点：掌握纹样的分类。
难点：掌握纹样的特性。

纹样是人类最古老的传达媒介之一，早在文字出现之初，我们的祖先就已经学会运用简单的纹样和图形来传达心意了。随着人类社会的发展，慢慢地将纹样装饰运用在日常生活中，逐渐形成了工艺美术和装饰艺术。人类的历史可以说是等同于装饰的历史，纹样在应用型艺术的表现形式中应用层面最广，也最具有装饰性和传达性。

第一节 纹样的含义与特性

一、纹样的含义

在现代语汇里，图案和纹样的概念没有做过多的区分，图案是图形的设计方案，纹样是一种花纹图案。严格来说，"纹样"一词更具有中华传统文化里"纹章"与"纹饰"概念的延续。而现代汉语中"图案"一词，系源自日语的外来词。19世纪70年代，日本人将英语"design"一词，意译为"图案"。我们通常也将"纹样"对应为"pattern"，定义为器物上的装饰图形，如图1-1和图1-2所示。

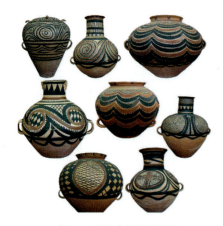

图1-1 器物上的装饰图形

图1-2 中国经典纹饰

纹样是记录人类社会文明历程的一种有效的视觉语言。从最早的象形文字开始，人类就已经用图案图形的形式记录生活，这些从文字的雏形就可见一斑，如图1-3所示。纹样设计是实用美术、装饰美术、建筑美术、工业美术等方面关于形式、色彩、结构的装饰预想设计。它是在工艺、材料、用途、经济、美观、牢固等条件制约下制成图样、模型、装饰纹样等方案的通称，也称为"装饰与实用相结合的设计方案"，如图1-4所示。

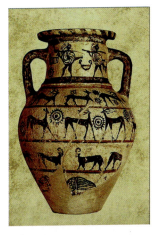

图1-3 人类以图形记录生活——古埃及纹样

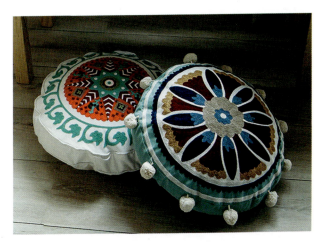

图1-4 装饰与实用相结合的设计

二、纹样的特性

1. 实用性与从属性

装饰纹样与衣食住行关系密切，既满足人们的实用物质要求，又满足人们的审美和装饰需求。纹样依附于物质产品而存在，物质产品是在工艺材料、生产技术、经济基础等条件制约下得以实现的，更多地从属于现实生活中的物质产品而非抽象的存在，如图1-5和图1-6所示。

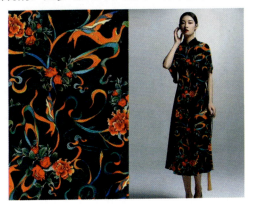

图1-5 面料设计与产品展示一

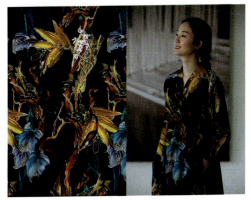

图1-6 面料设计与产品展示二

2. 装饰性与审美性

纹样最重要的作用就是在装饰物质产品的同时，通过色彩、造型、组织构成体现出它的艺术美，加强装饰性和提高人们的审美追求。

第二节 纹样的分类

通常情况下，人们会按照思维习惯的方式来区分纹样的种类，按照以下方式将纹样笼统地分为三类。

一、平面纹样与立体纹样

（1）平面纹样，通常是2维平面内所有图案的总称，指一切在平面内形成的或绘制或织造等形成的纹样。如花布设计稿、书籍封面设计稿、广告设计稿，以及地毯、刺绣图案等，如图1-7所示。

（2）立体纹样，是指具备2.5维或3维的有明显立体空间效果的纹样，有一定的凸凹视觉效果，并能在空间中产生肌理的表面质感。如家具上的装饰造型、陶瓷图案以及建筑模型等，如图1-8所示。

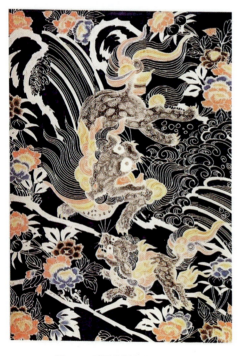
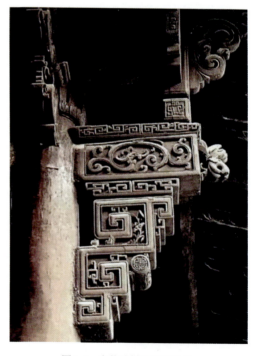

图1-7　平面纹样之花布设计稿　　　　图1-8　立体纹样之建筑斗拱

二、实用纹样与玩赏纹样

（1）实用纹样，是指日常生活中所有涵盖衣、食、住、行、用等方面的设计，也称为综合纹样。如衣服、炊具、建筑物、车辆、电器、家具，如图1-9所示。

（2）玩赏纹样，主要是指用来观赏、把玩的器物、装饰物，如玉器、壁挂、玩具等物件上纹样的设计，如图1-10所示。

第一章 纹样的概念

图1-9 生活中的实用纹样——靠垫设计

图1-10 生活中常见的玩赏纹样——挂毯以及左图立体背景墙设计

三、基础纹样与应用纹样

（1）基础纹样以研究纹样的形式美、造型、构成、施色、制作技法的一般规律为主旨，它不受生产条件的严格制约，更多侧重于表现设计者的创意和想法，如图1-11和图1-12所示。

图1-11 适合纹样设计稿

图1-12 填充纹样设计稿

（2）应用纹样是指染织、编结、陶瓷、装饰图案等。它受到材料和生产条件的严格制约，材料是否能达到设计的完成条件，如染织产品的色彩附着度、固色情况；生产条件是否能达到着色的温度、仪器能否与之配套等相关的完成条件，以及纹样在材质或面料上形成时所需要的成本消耗，如设计好的图案，在染色时能不能达到设计稿的色彩还原，褪色率有多少，怎样固色，这些都是应用纹样在设计时要考虑的问题。应用纹样更多的是考虑作品能不能呈现的问题，如图1-13～图1-18所示。

5

图 1-13　应用纹样的设计稿

图 1-14　应用纹样之蕾丝设计

第一章 纹样的概念

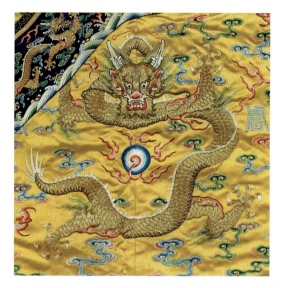

图1-15 传统龙纹在龙袍中的应用

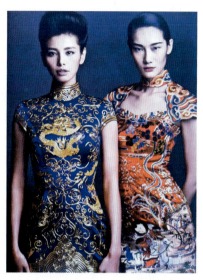

图1-16 龙纹在现代旗袍中的应用

图1-17 以刺绣为主的服饰纹样

图1-18 以印染为主的服饰纹样

小结

习题

课件

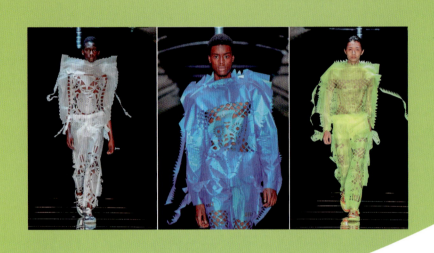

第二章
纹样的解析

第一节　传统纹样
第二节　民间纹样
第三节　现代纹样

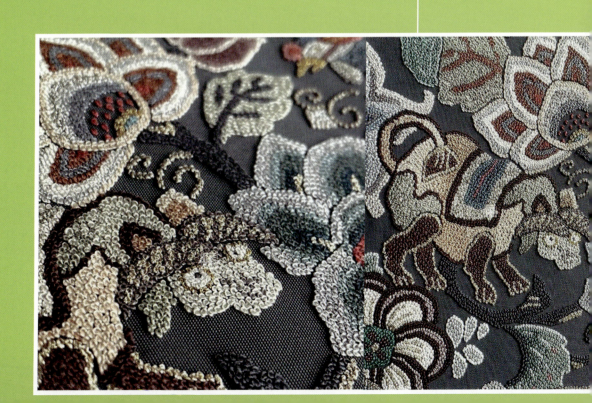

本章导读

本章主要介绍传统纹样、民间纹样和现代纹样的特点和发展演变情况。传统纹样侧重于从彩陶纹样、青铜器纹样、玉器纹样、漆器纹样、金银器纹样、瓷器纹样，到传统建筑装饰纹样进行梳理。民间纹样侧重于从剪纸、刻纸、泥玩具、蓝印花布、蜡染、扎染、织绣，到中国的脸谱文化进行归纳。现代纹样则侧重于人们日常生活的公共标志、交通标志以及品牌标志进行分析。

学习目标

1. 掌握传统纹样和民间纹样的特点。
2. 掌握传统纹样和民间纹样的精髓，完成现代纹样的设计思路梳理。

学习重点与难点

重点：中国传统纹样与民间纹样的分类特点与发展变化。
难点：现代纹样的创新设计与表现。

从原始社会简单的图形纹样记录生活到奴隶社会的粗犷纹饰装饰器具，再到封建社会的精美繁复体现等级制度，图案和纹样作为中国传统文化的重要组成部分，一直贯穿于中国历史发展的整个过程，贯穿于人们生活的始终。不同历史时期的图案和纹样有着不同的风格，这种风格多样化的背后隐含着更深的文化背景，也代表着不同历史时期的文化特色，同时也能表现出不同历史时期的审美观。

第一节 → 传统纹样

中国传统纹样的起源可以追溯到原始社会时期，例如在新石器时代就已经形成了应用图案和纹样的传统。传统纹样发展至今已经有了六千年以上的历史，在漫长的历史发展中，图案和纹样的发展也在经历着不断地变化，图案和纹样的应用范围也在不断地扩大，从器皿到建筑，从服装到装饰品，都可以看到图案和纹样应用的影子。传统纹样在我国几千年的历史发展中经久不衰，至今依然有着较为广泛的应用。

一、彩陶纹样

彩陶也叫作彩绘陶，在距今七千年左右的半坡文化时期，陶上便出现了最早的彩绘。纹样题材上造型简练，以几何纹样为主体，如折线纹、三角纹、网纹等，也出现了鱼、蛙、跳舞的人等变形幅度较大的纹样形态，如图2-1～图2-4所示。通常以对称、连续的方式配置，具有强烈的节奏感。彩陶在战国时期较多，原始彩陶的颜色附着性强，不易脱落，常使用红、黑、白、黑灰、红褐等颜色，具有比较质朴的艺术创作风格。

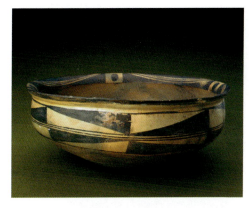
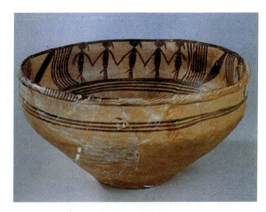

图2-1 几何纹彩陶盆　　　　　　　　　图2-2 舞蹈纹彩陶盆

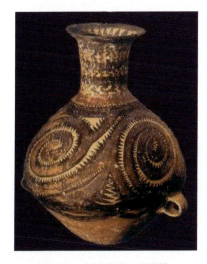
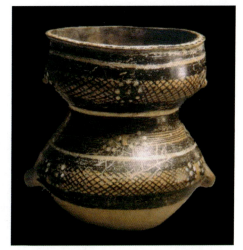

图2-3 双耳高颈侈口带流罐　　　　　　图2-4 网纹彩陶束腰罐

二、青铜器纹样

商代器物以司母戊大方鼎为代表，整体造型浑厚庄严，纹样主要是以饕餮（tāo tiè）纹、夔（kuí）龙纹、凤鸟纹等动物纹样及几何纹样为主，如图2-5～图2-8所示。商代晚期的纹饰，花纹繁褥细密，往往遍布铜器全身，构图严谨，富于变化。首都博物馆的青铜器馆有大量的藏品，至今都让人慨叹当时的制作技艺如此繁复和精致。

图2-5 饕餮纹　　　　　　　　　　　　图2-6 夔龙纹

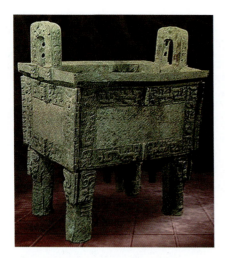
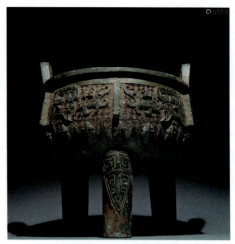

图2-7 （商）司母戊方鼎　　　　图2-8 （商）夔龙纹兽面鼎

战国时代，在题材方面已走向了现实生活，反映了采集、狩猎、宴乐、水陆攻战等内容。组织结构十分复杂，采取了平视体。战国及西汉的青铜戈（见图2-9）、铜车饰金银错（用金银丝镶嵌）表现出辉煌华丽的风格。曾侯乙编钟（见图2-10）是战国早期文物，由六十五件青铜编钟组成的庞大的乐器，其音域跨五个半八度，十二个半音齐备，于1978年在湖北随州出土。

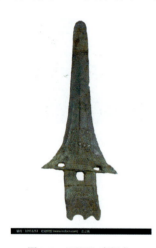
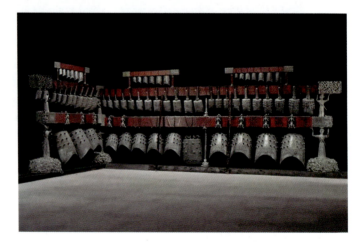

图2-9 （西汉）青铜戈　　　　图2-10 （战国）曾侯乙编钟

三、玉器纹样

玉器在中国历史悠久，在七千年前河姆渡文化中就有关于玉器的记载。古代将玉分为"礼玉"和"佩玉"。在古代，玉器最初多为礼仪用品。礼仪玉器，顾名思义，是指古人在祭祀、朝会、交聘等礼仪场合使用的玉器，常简称为"礼器"或"礼玉"。"礼玉六器"即指玉璧、玉琮、玉圭、玉璋、玉璜、玉琥。礼玉用于礼仪，佩玉用于佩带，如图2-11和图2-12所示。玉的质地细腻、色彩美丽，部分有自然形成的不规则纹理，玉器纹样基本上以雕琢工艺为主。

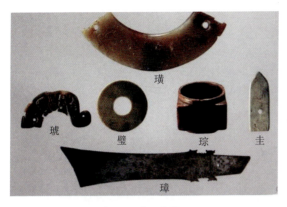

图 2-11　礼玉六器　　　　　　　　图 2-12　传统玉器吊坠

四、漆器纹样

漆器是经过制胎式脱胎，再髹底漆、打磨、推光、装饰等工序而制成的一种工艺美术品。漆器可分为一般的漆器和雕漆，一般的漆器是指在涂有薄漆的器物上进行绘画、刻灰、镶嵌的艺术，而雕漆是指在涂有厚漆层的胎型上进行雕刻，如图 2-13 所示。秦、汉两代是漆器艺术的顶峰时期。装饰技法以彩绘为主，用笔流畅飞动，同时还出现了金银扣、镶嵌、金箔贴花等技艺。宋代出现了浮雕式的"剔红"，又称为"雕红漆"，丰富了漆器的艺术形式。

（a）贵州大方漆器　　　　　　　　（b）明代描金圆盒

（c）清代剔红漆器　　　　　　　　（d）汉代漆器

图 2-13　漆器

五、金银器纹样

早在距今三千余年前的商周时期,已经开始出现了金制品,春秋战国时期,则开始了对银制品的使用。唐代有了较大发展,这时已使用了凿刻工艺,线条粗细并用,流畅柔曲,形象饱满、富丽、华贵,如图2-14和图2-15所示。由于唐代吸收了波斯等国的外来文化,在审美上平添了异域风情,使中国的工艺美术向前推进了一步。

 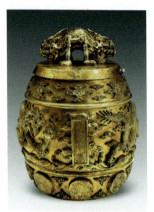

图2-14　唐代金银器　　　　图2-15　清代金银器

用以装饰的题材内容丰富多彩,有以写实或图案化的动植物为内容的,有以反映时代生活的人物故事为内容的,有表现流云、飞瀑、晨曦的自然景象,也有表现菩萨、罗汉、金刚的宗教形象,还有高度抽象化、概括化的几何纹样和图案。由于金银器的材料贵重,在工艺的制作上更加强调装饰和审美的要求,寄托美好的寓意,彰显地位、身份和经济价值。

六、瓷器纹样

我国瓷器始于商周,成熟于魏晋,宋代成为顶峰时期。瓷器分青瓷、白瓷、彩瓷三大系统。青瓷、白瓷图案多用浮雕、印贴和刻花、划花、剔花及铁釉画花等方法处理。元、明的青花较为著名,白底蓝花,清秀雅致,如图2-16所示。明代以后,釉下彩、釉上彩的出现,使瓷器的风格形式更为多样。

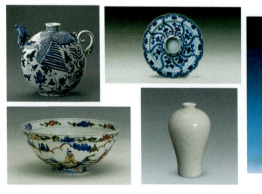

图2-16　瓷器

七、建筑装饰纹样

中国传统建筑装饰纹样主要包括石刻、砖印、瓦当及木结构上的彩画。

（1）石刻，也叫作画像石，如图 2-17 和图 2-18 所示，盛行于汉代，与青铜器纹样相比，趋向写实，造型简练、质朴，线条流畅，结构变化丰富，常采用"平视体"。

图 2-17　带状画像石

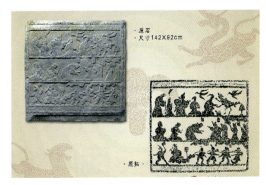

图 2-18　面状画像石

（2）砖印，也叫作画像砖、印纹砖，多用于墓室，纹样题材广泛，多采取模印的方法，用不同的小模交错印在砖上，形成结构复杂的大画面。

（3）瓦当，也叫作"瓦挡"，是中国古代建筑中覆盖建筑檐头筒瓦前端的遮挡，特指东汉和西汉时期，用以装饰美化和庇护建筑物檐头的建筑附件，如图 2-19 所示。瓦当多用模印花纹和文字，结构大多采取"适合形"，造型简练生动。其中以代表东、西、南、北四方保护神的"四神"（青龙、白虎、朱雀、玄武）图案最为著名，其中东为青龙，西为白虎，南为朱雀，北为玄武，如图 2-20 所示。

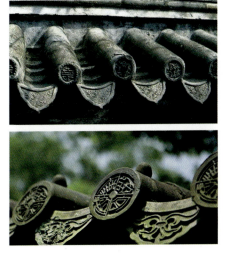

图 2-19　瓦当

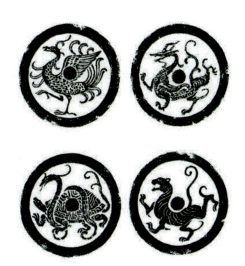

图 2-20　代表东、西、南、北四方保护神的"四神"

（4）彩画，是指木结构梁枋、藻井、斗拱部分上的装饰，如图 2-21 和图 2-22 所示。题材多以植物花卉、几何形纹样及龙凤吉祥图案为主。构图多以适合形为主，或长或方，适合于建筑框架的轮廓，色彩常用推移和渐变的退晕法。

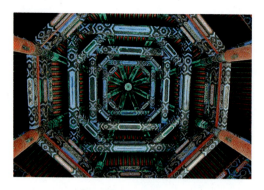
图 2-21　藻井彩画

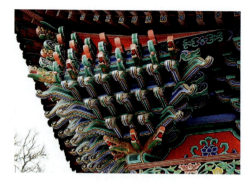
图 2-22　斗拱彩画

第二节　民间纹样

民间纹样是指由劳动人民直接创造，并在人民生活中广为流传的纹样。当我们开始关注纹样的风格时，你会发现不同的地区有着不同的装饰特色，这和地域文化是息息相关的。由于生活的维度不同，环境不同，形成的审美也不同，在民间形成的纹样也各具特色。

一、剪纸、刻纸

剪纸是一门传统手艺，已入选联合国人类非物质文化遗产。它是"女红"的一种，是劳动人民将生活中积累的技能本领转化为造型艺术的劳动性创造，即把裁剪衣物的本领转化为裁剪图案和纹样的艺术。中国剪纸与女红的相生关系，揭示出了中国剪纸艺术独特的产生源流和发展脉络，即中国式剪纸的"线线相连"的镂空特征，所以剪纸也叫作镂空的艺术。它是一种用剪刀或刻刀在纸上剪刻花纹，用于装饰生活的民间艺术形式。在中国传统节日里，剪窗花、贴窗花是一种节日氛围的渲染形式，一直延续至今。

入门级的剪纸只是用剪刀，通过纸张的折叠，剪出相对固定结构的纹样，展开后形成重复组合的形式，这样的简单操作通常在中小学初级手工课程上就能体验。当然，剪刀也可以剪出不对称的完整复杂的画面，那是需要有一定的画面掌控能力和有一些操作难度的，如图 2-23 所示。

刻纸，是需要蜡盘和刻刀的形式，将基础纹样在纸张的背面描好，用刻刀将不需要的部分切除，如图 2-24 所示。

剪纸的种类分阳刻与阴刻，留花纹的剪法叫作阳刻法，这种方法也叫作镂刻，南方常用留花纹的剪法。阳刻主要以线为主，把造型的线留住，其他部分剪去，线线相连，如图 2-25 所示。

去花纹的剪法叫作阴刻法，也称为镌刻，这种方法北方的剪纸比较常用。阴刻主要以块为主，把图形的线剪去，线线相断，并且把形剪空，如图 2-26 所示。

由于剪纸和刻纸受到工具材料的限制，在造型上不求透视、解剖的准确，而刻意追求变形和装饰性。艺术本身是不分地域的，但不同地域却给它的本土艺术烙上了不同的印记，都蕴含了当地的人文符号和图腾。西方剪纸题材中常常有希腊神话中的神或其他西式图腾，而中国剪纸题材

偏向于国泰民安的憧憬和美好生活的祝愿。

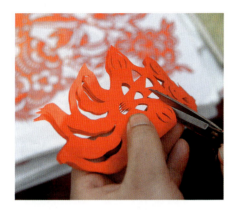 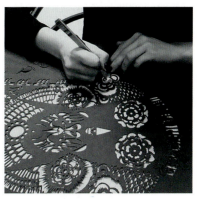

图 2-23　剪纸　　　　　　　　　　　　图 2-24　刻纸

图 2-25　阳刻　　　　　　　　　　　　图 2-26　阴刻

剪纸文化在少数民族的艺术传承中也表现得尤为突出，如鄂温克族的剪纸就带着浓郁的民族特色。在材料上，除运用传统的纸张进行剪纸创作外，还会用该民族喜欢的桦树皮为材料进行刻纸的创作，以女性头像为例，将美好的事物和心愿以求全的形式集合在同一个画面中，形成独具特色的创作形式，如图 2-27 和图 2-28 所示。

 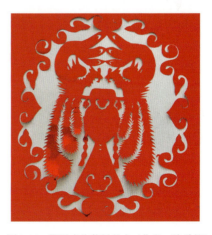

图 2-27　鄂温克族桦树皮刻纸艺术（作者：涂秀兰）　　图 2-28　鄂温克族剪纸艺术（作者：涂秀兰）

随着中国和世界的交往与联系越来越密切，中华民族的传统节日、中国的传统文化也纷纷走出国门，走向世界。与此同时，许多设计师也以中国传统文化为灵感，将其融入服装设计。Giles 在红色的礼服中，也融入了如剪纸一般的镂空设计，如图 2-29 所示，你能感受到设计师对于传统文化的致敬，也能感受到在致敬的同时兼容着传承。Yiqing Yin 在 2012 年秋冬的高定中，展示的红色镂空连身礼裙同样能唤起人们对于剪纸的记忆。裙身中空的设计让模特若隐若现地隐藏在裙子之下，在融入了东方传统元素的同时，还表达了西方对于人本身的重视与追求，拥有同样的视觉效果，如图 2-30 所示。

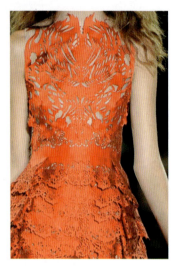 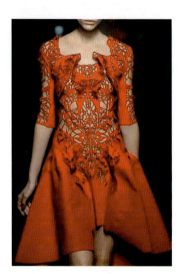

图 2-29　Giles 红色礼服中的剪纸元素　　　图 2-30　Yiqing Yin 在 2012 年秋冬的高定

Craig Green 在 2020 年春夏系列中融入了剪纸艺术，在飘带、镂空、捆绳之中寻找传统与现代的融合之处。设计师展开了对于皮肤的冥想，让更多人能够换个视角开始想象，认为皮肤如同一张膜一样保护着人类免受自然侵袭带来的苦痛，裸露的图案与人体叠加在一起，如再次重做出的美好画面。此系列再次呼唤探索身体物理性与人类复杂性的主题，如图 2-31 所示。

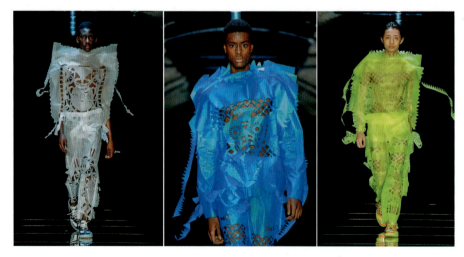

图 2-31　Craig Green 的 2020 年春夏剪纸镂空系列

二、泥玩具

泥玩具是以泥土为原料,用手工捏制成形的泥塑。以人物、动物为主,由于受用途的制约,泥塑不可能精雕细琢,造型简练成团块,涂以强烈的、对比的鲜艳色彩来吸引儿童,从而形成比较粗犷的风格。泥塑作为传统手工艺被收录在国家非物质文化遗产名录中,已有 200 多年的历史,比较知名的要数天津泥人张和河北玉田的泥玩具。天津泥人张彩塑是一种深得百姓喜爱的民间美术品,如图 2-32 所示。它创始于清代道光年间,流传发展至今已有 180 年的历史。"泥人张"的彩塑把传统的捏泥人提高到圆塑艺术的水平,又装饰以色彩、道具,形成了独特的风格。河北玉田的泥玩具如图 2-33 所示,在冀东一带占有重要地位,它的丰富内容和基本特征及其传承历史,别具一格,具有很高的学术价值。

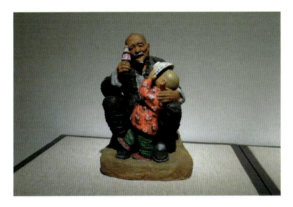 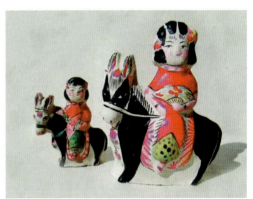

图 2-32　天津泥人张泥塑　　　　　　　　图 2-33　河北玉田泥塑

三、蓝印花布

在汉代时,印染已经出现了木刻戳印加彩绘的方法。宋代又发展了一种漏版刮浆技艺的"药斑布",即蓝印花布。由于漏版刮浆防染工艺及蓝靛染料的制约,蓝印花布色彩单纯,纹样风格质朴。蓝印花布的图案取材于百姓喜闻乐见的民间故事戏剧人物,但更多的是由动植物和花鸟组合成的吉祥纹样,如图 2-34 和图 2-35 所示。在色彩上,蓝印花布一般可分为蓝底白花和白底蓝花两种形式,现代所见蓝印花布的样式,多数为明清时期的作品。

图 2-34　均衡式蓝印花布　　　　　　　　图 2-35　适合形蓝印花布

四、蜡染

蜡染是我国古代四大印花技艺之一，是国家级非物质文化遗产。其方法是用蜡刀蘸蜡液，在白布上描绘几何图案或花、鸟、鱼、虫等纹样，然后浸入以蓝色为主的靛缸，用水煮脱蜡后呈现出蓝底白花或白底蓝花的多种纹样，如图2-36和图2-37所示。蜡染结构严谨，线条流畅，装饰趣味很强，同时，在浸染中，作为防染剂的蜡自然龟裂，使布面呈现特殊的"冰纹"，花纹清秀自然，结构连续和谐。在苗族蜡染中，最具代表性的是贵州丹寨、黄平、安顺苗族的蜡染。丹寨苗族蜡染风格古朴、粗犷、奔放，面积大的较多，纹样一般是动植物的变形，多以变形的花、鸟、鱼、虫为主体，显得既抽象又不失具象。黄平苗族蜡染工整、细密、精致，构图严谨，一般面积较小。安顺苗族蜡染多用几何图形，精工细作。

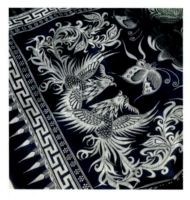

图2-36　苗族蜡染图案　　　　图2-37　贵州榕江苗族蜡染

五、扎染

扎染是中国民间传统而独特的手工染色工艺技术之一，也叫作绞缬和染缬。它是按照预想的设计构思用针或线在丝绸或布帛上缝合或系扎，然后浸染、煮染，如图2-38所示。由于缝扎的防染作用，织物在染色时部分缝合和结扎起来的地方颜色浸入不进去，进而形成了非常自然的花纹，风格较朴实大方。

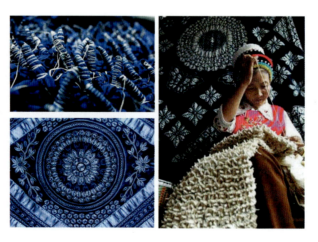

图2-38　扎染的制作过程

现代扎染采用了更多的技法，在图案上也有了更多的空间和设计方向，不再以完整花回和具象图案为主，更多地采用斑驳的光影视觉和画面分割的形式，在时尚领域有了更多的设计可能性，如图 2-39 和图 2-40 所示。

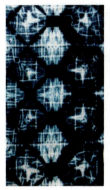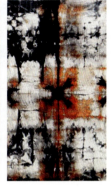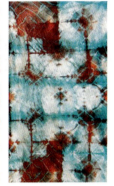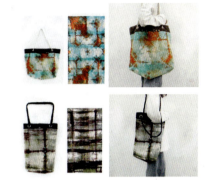

图 2-39　本白工作室的扎染作品　　　　　　　图 2-40　本白工作室的时尚产品

六、织绣

汉代时织绣纹样风格已经发展得相当发达了。以锦缎、刺绣、缂丝等广泛流行，西汉时期汉武帝派张骞出使西域开辟的以首都长安（今西安）为起点，经甘肃、新疆，到中亚、西亚，并连接地中海各国的陆上通道，也就是我们常说的"丝绸之路"。说明在汉代，我国的织绣文化已经传播到了欧洲。织绣主要有织锦、刺绣、缂丝、绒绣、机绣、珠绣、手工编结等。

唐代以前的织锦运用经线起花的织法称为"经锦"，也叫作"汉锦"。唐代织锦一般称为"唐锦"。它是用纬线起花，用二层或三层经线夹纬的织法，形成一种经畦纹组织，也称唐锦为"纬锦"，纬锦的优点是能织出复杂的装饰花纹和华丽的色彩效果。

在我国海南地区，黎族织锦成为黎族文化重要的表现形式之一，由于黎族有自己的语言，但是没有相应的文字，所以黎族妇女在织锦上记录着黎族先辈认识自然、改造世界的历程，是描绘黎族社会历史、文化发展轨迹的静态画卷。黎族织锦已被列入联合国教科文组织急需保护的非物质文化遗产名录。

土家织锦历史源远流长，是武陵山区土家族人的西兰卡普，为我国少数民族织锦之一。土家织锦，民间称为"打花"，传统织锦多作为铺盖，土家语称为"西兰卡普"，意思为土花铺盖。土家族织锦技艺以湖北恩施土家族为典范，湘西酉水流域土家族织锦技艺主要分布于永顺、龙山、保靖、古丈四县的土家族聚居区。土家织锦，就是土家姑娘用一种古老的木腰机，以棉纱为经，以五彩丝线、棉线、毛线为纬，完全用手工织成的手工艺术品。2006 年 5 月 20 日，土家族织锦技艺经国务院批准列入第一批国家级非物质文化遗产名录。土家族几何图案占有较大的比例，即使是取材于自然物象的描写性较强的图案，为适应彩织而变成由方形、三角形、直线等图形和线条的几何图形了，如图 2-41 所示。

图 2-41　土家族织锦三幅

　　刺绣在我国四千年前已出现。民间著名的"四大名绣"有苏绣、湘绣、粤绣和蜀绣。

　　苏绣以双面绣为主，以小猫为代表，精细雅致，图案秀丽，色泽文雅，如图 2-42 所示。花鸟绣是苏绣传统作品，如图 2-43 所示。明清时期的闺阁艺术绣，大多以花鸟为题材。新中国成立后在继承优秀传统的基础上，创作了不少以花鸟为内容的刺绣观赏品，代表作有《百鸟朝凤》《松龄鹤寿》《孔雀牡丹》等。现代苏绣设计领域广阔，苏州的绣品一条街里有着大大小小的作坊和苏绣大师，作品也越来越时尚和大气，出现了各种珠片绣、打结绣以及立体绣等，如图 2-44 所示。

　　湘绣是以长沙为中心产地的刺绣，与苏绣相比，色彩相对浓烈，风格刚健饱满，较为写实，无论何种题材的绣面，都具有浓厚的民俗特色，狮、虎、松鼠是湘绣的传统题材，其中尤以绣狮、虎著名，如图 2-45 所示。

图 2-42　苏绣《猫》

图 2-43　苏绣《白头丛竹图》

图 2-44　立体绣

图 2-45　湘绣

粤绣是广东地区的代表性刺绣,其历史最早可以追溯到唐代,是产于广东地区的刺绣品,以潮州和广州为中心。潮绣以戏服为主。它以布局满、图案繁茂、场面热烈、用色富丽、对比强烈、大红大绿而著称。其最大的特点就是布局满,往往少有空隙,即使有空隙,也要用山水、草地、树根等补充,显得热闹而紧凑。粤绣的另一个独特现象就是绣工多为男工。

蜀绣又名"川绣",最早可上溯到三星堆文明,历史悠久。东晋以来与蜀锦并称"蜀中瑰宝"。蜀绣以软缎、彩丝为主要原料。蜀绣题材多为花鸟、走兽、山水、虫鱼、人物等,也有隐喻喜庆吉祥、荣华富贵的喜鹊闹梅、鸳鸯戏水、金玉满堂、凤穿牡丹等。

七、脸谱

脸谱是传统戏曲演员面部化妆的一种表现形式。它以夸张的构图、纹样和色彩来表现善恶、美丑及其人物个性和身份,是传统戏曲图案化的性格化妆。

脸谱起源于面具,脸谱将图形直接画在脸上,而面具把图形画在或铸在其他东西上面后再戴在脸上。脸谱分为四种:生、旦、净、丑,不同的色彩代表不同的个性。如红色代表忠勇,关羽为红脸;黑色代表刚直不阿,包公为黑脸;白色代表狡诈多疑,曹操为白脸。脸谱能直观地反映人物的性格、情绪,包括忠奸善恶,如图 2-46 所示,能从脸谱的面部色彩和线条上直观地感受到人物的或忠勇正直,或心机善变,或飞扬跋扈的面部特征。

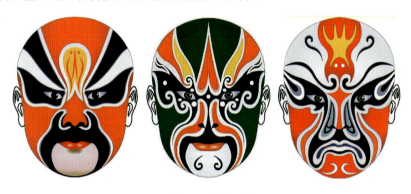

图 2-46　脸谱三幅

第三节　现代纹样

现代纹样通常以一种符号形式存在,即英语词汇 symbol,它是以一个形象或文字来表示另一个事物的标识。其特点是醒目、简洁、易记。现代纹样用途广泛,可作城市标志、纪念标志、会议标志、交通标志、公共图形及用于品牌商品的商标等。设计侧重于形象高度夸张、简括、几何形化,使文字和几何形以及实物形态突出,具有准确的指向性和识别性。

一、公共标志

公共标志是一种为人们的工作生活带来某种社会利益的符号,能方便人们的出行、交流。公

共标志的意义和价值不同于企业标志，它是一种非商业行为的符号语言，存在于生活的各个角落，为人类社会造就了无形价值。公共标志的种类从用途上大致分为公共系统标志、公共识别标志等，如图2-47所示。它是用于社会公共场所配套服务的符号，如图2-48所示，具有一种指示的性质，包括道路交通指示或警示类标志（见图2-49）、大楼系统标志、运动会系统标志、展会系统标志等。

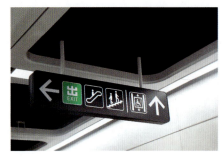

图 2-47　公共场所指示标志

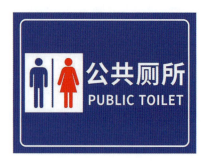

图 2-48　卫生间标志

二、交通标志

交通标志，用文字或符号传递引导、限制、警告或指示信息的道路设施，又称为道路标志、道路交通标志。安全、设置醒目、清晰、明亮的交通标志是实施交通管理，保证道路交通安全、顺畅的重要措施，如图2-50所示。

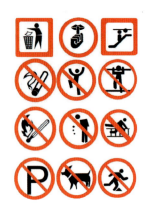

图 2-49　禁止标志

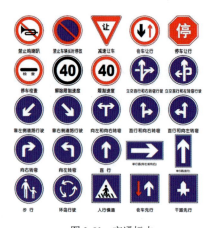

图 2-50　交通标志

三、品牌标志

品牌标志作为一种识别和传达信息的视觉图形，以其简约、优美的造型语言，体现着品牌的特点和企业的形象。logo 是 logotype 的缩写，是徽标或者商标的外语缩写形式，是一种用于标识身份的小型视觉设计，纹样以其精练图形、独具美感的视觉特征和准确的诉求力，传播着特定的信息。作为一种浓缩的、独特的视觉语言，logo 纹样通常简洁明了，具有强烈的视觉冲击力和装饰性，通过形象的视觉 logo 可以让消费者记住公司主体和品牌文化，能有效地引导大众的审美观念。随着网络营销模式的飞速发展，设计师在进行构思时围绕简洁、独特、个性的 logo 进行创意

设计,已成为品牌营销的首要标志符号之一。

时尚品牌 GUCCI 是产品品牌化的始祖,设计者将创始者 Guccio Gucci 的名字首字母进行镜像字母设计,组成双 G 叠合的 logo,并为了保障品质,将品牌名字印在自身产品上,在世界时尚史上是一次首见的创举,如图 2-51 所示。在 1896 年,路易·威登的儿子乔治·威登用父亲姓名中的简写 L 及 V 配合花朵图案的四瓣花形、正负钻石设计出新的品牌 logo,蜚声国际的 LV 品牌标志由此诞生了,如图 2-52 所示。

图 2-51　GUCCI 品牌标志　　　　图 2-52　LOUIS VUITTON 品牌标志

中国时尚的品牌化起步相对较晚,许多品牌在改革开放后如雨后春笋般蓬勃发展起来。但是在品牌个性化设计上出现了借鉴和依附的现象。如 adidas 和 adivon（见图 2-53）、美国篮球明星 Michael Jordan 的"Air Jordan"和中国运动品牌"乔丹"（见图 2-54）,在很长一段时间里都在进行品牌的商标以及各项产品的维权官司。

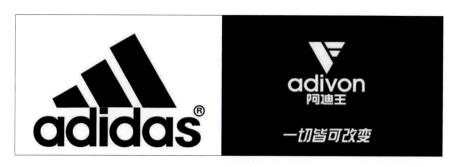

图 2-53　adidas 和 adivon 的 logo 对比

图 2-54　左图 Michael Jordan 的"Air Jordan"VS 右图中国乔丹品牌

国潮品牌从"李宁"到"中国李宁"的变化，也预示着新的时尚风格在悄然兴起。正方形的框内分布排列"中国李宁"四个字，以端正规整、笔画较粗的宋体呈现，辅以红白配色，特别是立体刺绣的细节，更让这四个字充满中国风底蕴和唯美（见图2-55和图2-56），具有十分浓烈的复古风格，与近些年时尚界流行的摩登复古运动风格非常相搭。

（a）旧标志　　　　　　　　　　（b）新标志

图2-55　李宁新旧标志对比

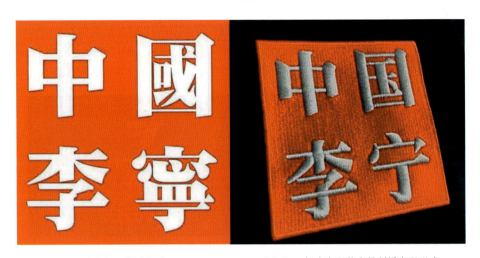

（a）logo标志设计　　　　　　（b）logo标志在服装中的刺绣表现形式

图2-56　"中国李宁"个性化logo纹样

logo纹样设计一般采用与主题内容相符的自然形态，经过提炼、概括和变化，以突出对象的典型特征的形象作为标志图形，可以说是logo最直观的自我标签和金字招牌。logo印花拥有绝对的潮流态度，区别于过去低调的标签，如今越来越多的品牌都在致力于打造自有的"logo露出文化"，也通过种种组合和排列以更时尚的方式展现。如2022年春夏秀场中的MZSH、SUNGUITIAN、迪丝嫚苓等品牌的logo印花面料本身就极具辨识度；JUNNE、Esa Liang、怪诞星球×中国邮政则在服装中放大logo纹样，百搭有型，相当具有冲击力，如图2-57所示。

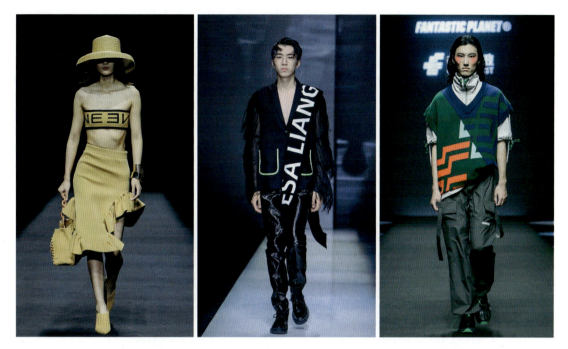

图 2-57　UNNE、Esa Liang、怪诞星球 × 中国邮政品牌服装中的个性 logo 纹样

小结

习题

课件

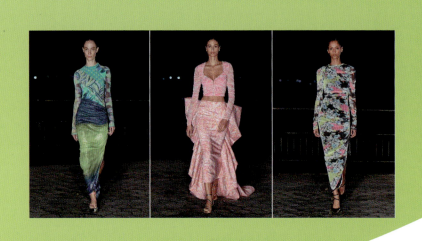

第三章
纹样造型的途径与构思

第一节　纹样造型的途径
第二节　纹样的造型与构思
第三节　纹样创作的流程与应用

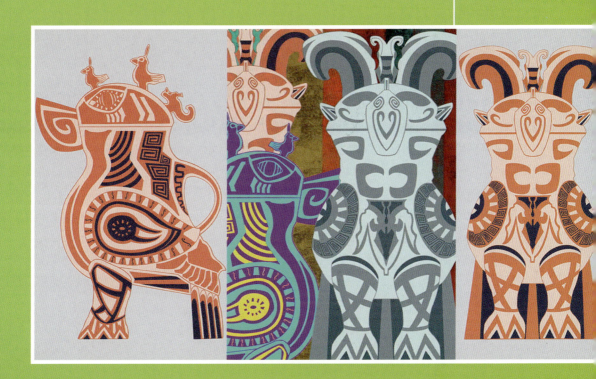

本章导读

本章主要讲述纹样造型的途径和方法，通过写生、想象、数字化媒体以及偶然成型的方法进行基础纹样的创作练习。分析纹样的造型与构思，列举传统纹样的创作特色和现代纹样的设计练习案例，通过完整的案例步骤引导设计思维和探寻创作方法。

学习目标

1. 了解不同的创作方法和特点，掌握设计思路。
2. 掌握想象造型和数字化纹样造型的方法与途径。
3. 掌握构思技巧，能完成现代纹样的设计思路梳理并找到设计方法。

学习重点与难点

重点：掌握造型方法并能运用到设计中。
难点：掌握纹样的构思技巧，并能根据素材明确方法和设计风格与创作方向。

纹样产生的初衷是为了记录生活，在人类文明不断进步的同时，装饰审美的需求也在逐步提高。任何设计都源于生活中的素材积累，在日常生活中养成对周边事物观察和记录的习惯，捕捉身边的美好事物以及转瞬即逝的独特元素，是丰富素材库最好的方法。

第一节 纹样造型的途径

一、写生变化

俗话说："好记性不如烂笔头。"现代记录生活的方式和载体十分便捷、迅速，我们通过相机、手机的拍摄和网络上素材的下载等渠道获得各种素材，但是当我们快速拍摄一张照片获取绘画元素时，对于人类的大脑是没有形成记忆的，存在相机里的照片就成了碎片式的素材。只有通过描绘，才能加深该素材在大脑中形成的记忆，所以写生的练习是必不可缺的。

写生是以实物或风景为对象进行描绘的作画与记录的方式。写生的目的是收集素材，锻炼描绘能力与表现能力。在写实描写的过程中，要学会观察、分析，有选择地进行描绘。如花卉枝繁叶茂，可以忽略一些不画，也可以移花接木，去掉不完美的部分，学会概括主次关系，控制画面布局。在时间充分的情况下，对于相对静止的事物，尽量对其各部分作详细的描写，以弥补速写的不足。但是面对运动的事物，只能用最简练的几笔勾出动态，然后用记忆、默写加以补充，完成整个写生的画面，如图3-1所示。

在纹样写生中的变化又称为变形，是指在原有造型的基础上，根据不同的审美需要对客观存在的实体进行艺术提炼和加工。变化的目的是突出主题，突出事物的特征，强化特色元素，使纹样理想化，以适应不同人的审美要求，如图3-2～图3-4所示。

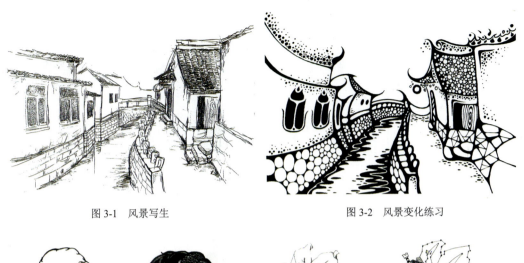

图 3-1　风景写生　　　　　　　　　　　　　图 3-2　风景变化练习

图 3-3　动物写生与装饰变化　　　　　　　　图 3-4　花卉写生与装饰变化

造型变化主要是发挥想象，在原有造型的描绘基础上，使用省略法、夸张法、添加法、适合变形法、几何形化法、畸变等其他方法。在造型变化的练习中，我们可以把写生的图形、图像做装饰变化，以建筑为例，先选择一个建筑原型进行速写线描练习，然后运用上面的几种变形方法将建筑进行一系列装饰变化推移，如图 3-5～图 3-9 所示。

以人物线描造型为例，先选择一个写生人物，进行速写线描练习，运用省略法、夸张法、添加法、适合变形法、几何形化法、畸变等方法完成基本形的装饰变化创作，极大地发挥想象力，挖掘学生的创作潜力，尽量以黑白元素为主，不添加色彩辅助，如图 3-10～图 3-17 所示。

图 3-5　建筑原图　　图 3-6　建筑线描稿写生　　图 3-7　建筑的添加装饰练习和简化省略练习

图 3-8　建筑的装饰线练习

图 3-9　建筑的几何形元素与添加练习

图 3-10　人物原型线描

图 3-11　廓形畸变练习

图 3-12　添加与几何形化装饰变形练习

图 3-13　黑白正负形变化练习

图 3-14　人物原型黑白表现　　　　　　　图 3-15　自由变形图与底练习

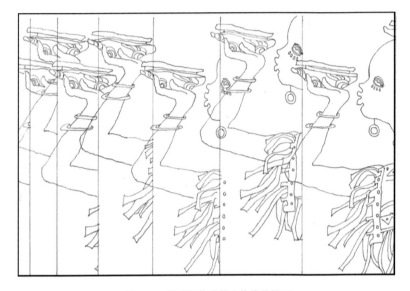

图 3-16　渐变网格线描人物推移练习

图 3-17　渐变网格线描人物黑白图底推移练习

二、想象造型

想象造型是以表象和经验为基础,创造出新形象的造型途径,可分为再造想象造型与创造想象造型两种。

(1)再造想象造型,是根据语言文字的描述,把客观世界有的,但自己从来没见过、没有经历过的事物创造出来。如古典文学里的孙悟空,将猴子的形象变成美猴王。美猴王的形象比较经典的有 1960 年由上海美术电影制片厂制作,万籁鸣和唐澄联合执导的动画片《大闹天宫》里的孙悟空(见图 3-18),有 1987 版杨洁导演执导的电视剧《西游记》中的美猴王(见图 3-19),2015 年 3D 动画电影《西游记之大圣归来》的上映(见图 3-20),美猴王的形象历经了半个世纪,由 2 维平面的形象转成了 3 维立体的造型。随着时代的发展,同一个角色在不同时期的形象也根据当时的审美认知而改变。

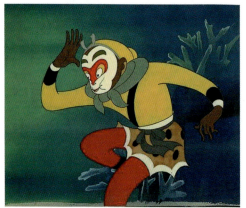 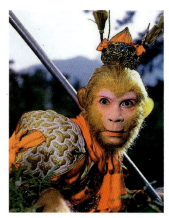

图 3-18 上海美术电影制片厂制作的动画片《大闹天宫》　　图 3-19 1987 版《西游记》中的美猴王　　图 3-20 国漫《西游记之大圣归来》

(2)创造想象造型,是指根据需要而创造出前所未有的形象。

从上天下地的神怪异兽,到日常熟悉的禽畜动物,如果说早期写实的动物纹是先民们生活的直接反映,那么随着文化的发展,在动物纹的表现上也体现了当时人们精神追求的内容,于是创造出了凭借臆想的、综合完美元素的、前所未有的龙纹。龙是中华民族的图腾,由于龙的角似鹿,头颈似蛇,眼似兔,鳞似鱼,爪似鹰,所以龙能飞行,擅变化,能显能隐,能细能巨,能短能长,春分登天,秋分潜渊,呼风唤雨。龙作为中国人独特的一种文化凝聚和积淀,已扎根和深藏于我们每个中国人的潜意识里,人们认为龙乃鳞虫之长,与凤凰、麒麟等并列为祥瑞。人们将龙视为祥瑞之物,认为龙的出现预示着国泰民安、风调雨顺,龙文化的审美意识已渗透到了我国社会文化的各个领域、各个方面,如图 3-21～图 3-24 所示。

龙纹的发展从上古至今,随着历史变迁,衍生出各种各样的纹样,这些纹样从古拙简朴到威武繁丽,汇集了中华文化的精髓。龙纹是青铜器纹饰之一,是古代神话传说中的动物。龙纹,又称为夔纹或夔龙纹,在商周时期夔龙代表着王权和神权,古人将夔龙装饰在青铜礼器或兵器上,象征至高无上的权威与尊贵,如图 3-25 所示。龙纹由战国时期的蛇身长条状,发展为隋唐的走兽形,在宋朝的时候又恢复了战国时的形态,明清时期龙纹开始出现正面的形象,且纹饰组合添加了更多丰富华丽的装饰纹样,使得纹样整体更具有皇家气息,如图 3-26 所示。

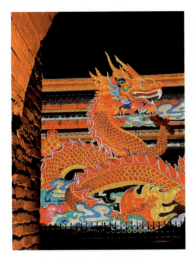
图 3-21　元宵节灯会

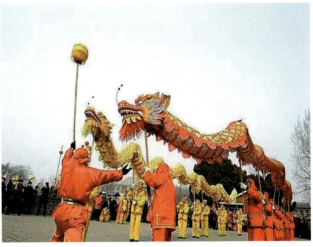
图 3-22　传统舞龙

图 3-23　龙在建筑中的应用

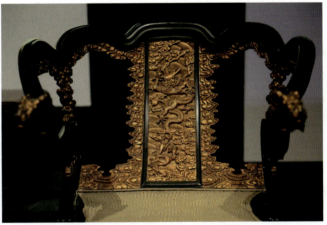
图 3-24　清　黑漆髹金云龙纹交椅　故宫博物院藏

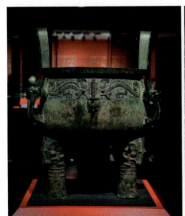
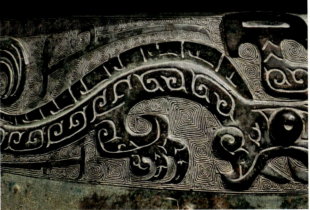
图 3-25　西周淳化大鼎中的夔龙纹

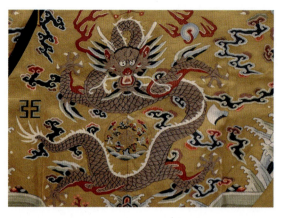 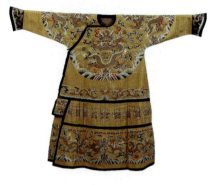

图 3-26　清朝服饰中的龙纹

1986年，四川三星堆遗址2号坑出土了一件夏商时期的青铜立人像，头戴皇冠，身穿龙纹礼衣，整体配套和纹饰、裁制结构都雕塑得清清楚楚，如图3-27和图3-28所示。2007年，龙纹礼衣复原面世，成为中国第一套原始"龙袍"实例，现藏于成都蜀锦织绣博物馆。从复原实例能看到，礼衣外面是右手短袖，前后襟左侧各绣了两条龙纹，龙头朝右摆，后背右肩部位还绣有一条螭龙纹，如图3-29所示。

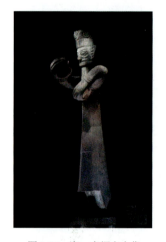 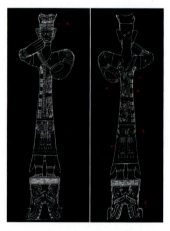 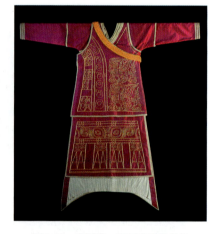

图 3-27　商　青铜立人像　　　　图 3-28　青铜立人像上的纹饰　　　　图 3-29　中国第一套复原原始龙袍

将龙纹作为服饰纹样，最早的明确记载为"十二章纹"。《尚书·益稷》记载，舜帝制定礼服制度时，对大禹道："予欲观古人之象，日、月、星辰、山、龙、华虫，作会（绘）；宗彝、藻、火、粉米、黼、黻，绣绣，以五采彰施于五色，作服。汝明。"这十二个纹样代表了王权和帝德，其中，龙纹象征帝王们善于审时度势地处理国家大事和对人民的教诲，如图3-30和图3-31所示。

早期，龙袍的概念相对宽泛，指皇帝穿着的以龙纹为主的袍服，并不特指某种具体形制袍服。唐代之前，服饰上对龙纹的使用没有特别严格的限制和等级区别，最严厉的不过是九品以下的官员不能在服饰上使用龙纹。唐宋开始，龙纹作为主要纹样被广泛应用于帝王的袍服之上，其政治功能逐渐增强，成为区分身份的标志。清乾隆以后，服饰制度逐渐完善，乾隆二十九年（1764年），《大清会典》明确规定了龙袍款式、纹样、颜色，正式将"龙袍"作为专用服装名称

列入冠服制度。那么，皇帝身上穿的袍服都是龙袍（见图3-32）吗？其实不然。以清乾隆时期确立的冠服制度为例，见于文字记载的就分朝服、吉服、常服、行服等几类，龙纹一般应用在朝服和吉服上。朝服包括朝褂（见图3-33）、朝袍，女子在此基础上还多一件朝裙。

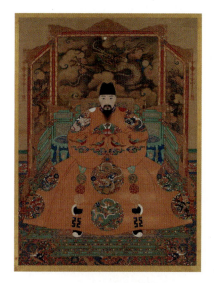

图3-30　明孝宗坐像轴

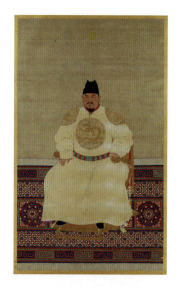

图3-31　明太祖坐像轴

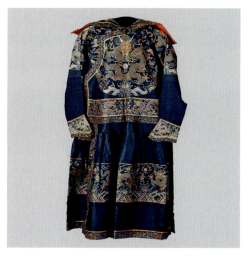

图3-32　清康熙帝龙袍

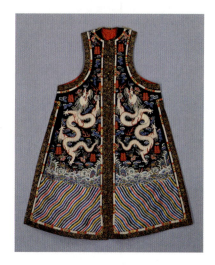

图3-33　清道光　石青色绸绣缉米珠云龙双喜字纹绵朝褂

龙袍的主要纹饰就是龙纹。明清时期，龙纹又因形态差异分为坐龙、行龙、团龙等样式，如图3-34所示。坐龙一般脸朝正向，也称为正龙，地位最为尊贵；行龙通常以缓慢行走的状态出现，在水平的状态下为侧向，因此也称为侧龙，行龙走向朝上为升龙，走向朝下为降龙；盘成圆形的龙纹则统称为团龙。龙袍采用团龙纹样源于唐代，明清时期沿用团龙纹，清代将团龙纹也列入冠服制度。四团龙、八团龙最为尊贵，四团龙袍极为少见，目前发现的仅有清顺治香黄缎暗云龙织金团龙龙袍（拆片）一例。而八团龙纹样在清初时男女都可以使用，清中期以后，八团龙纹样成为后妃龙袍专属款式，如图3-35～图3-38所示。

 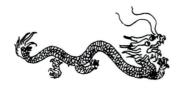 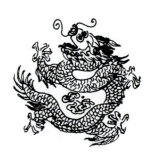

(a)坐龙　　　　　　　　　（b）行龙　　　　　　　　　（c）升龙

图3-34　龙纹类型

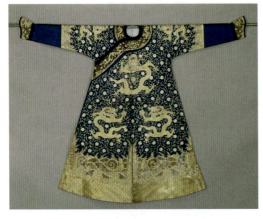 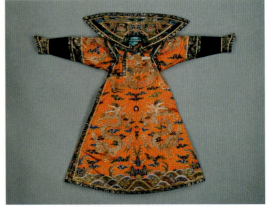

图3-35　清中期　蓝色江绸平金银缠枝菊金龙纹袷袍　　　图3-36　清康熙　金黄色金龙妆花缎女朝袍

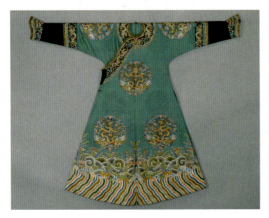 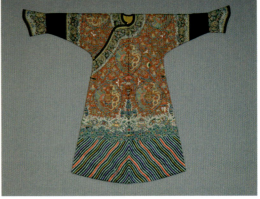

图3-37　清雍正　绿色纱缀绣八团夔龙单袍　　　图3-38　清光绪　大红色绸绣八团龙凤双喜棉袍

清代皇帝龙袍还大量饰以云纹、八宝纹等多种寓意吉祥的纹样。例如，云纹衬托在龙纹周围，突显"君权神授"的文化内涵，表现出吉祥福瑞之意。蝙蝠纹通常都被织绣成红色，取其谐音"洪福"，再加以祥云衬托，寓意"洪福齐天"。龙袍上还会使用"卐"字、"寿"字、"喜"字等文字纹来表达福瑞吉祥的含义，如图3-39~图3-43所示。

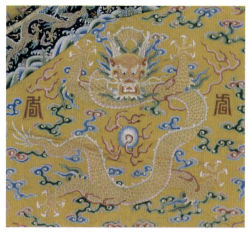
图3-39 清乾隆 明黄色缎绣彩云黄龙夹龙袍云纹

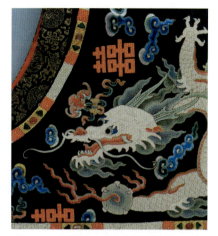
图3-40 清道光 石青色绸绣缉米珠云龙双喜字纹绵朝褂局部

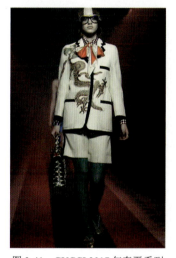
图3-41 GUCCI 2017年春夏系列

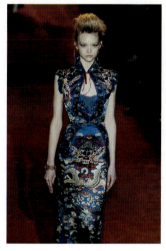
图3-42 Tom Ford 在 Yves Saint Laurent 的告别之作

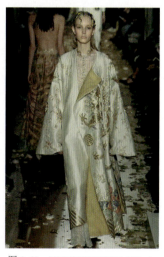
图3-43 VALENTINO 2016 Haute Couture

三、数字化纹样造型

设计本身是带有理性思维的,在数字媒体时代,利用数学与计算机语言形成的分形艺术纹样,是基于数学与哲学融合的艺术表现形式。20世纪末,科学技术的飞速发展迅速进入印花图案领域,计算机分色技术的日趋精确摆脱了以往的印染技术对图案套色的限制,使得图案形式朝多样化发展,如利用摄影技术与光学效果的光像影图案。光像影图案犹如浮光掠影、蓝天彩霞,珠光宝气、斑驳陆离、光彩照人。

21世纪的数字化纹样接踵而来,并显露出与以前截然不同的风格,用现代主义的滤镜将各类图案进行数字化重塑,给消费者带来全新的视觉体验。如这组"流光花火"主题印花纹样侧重延续数字滤镜、晕染、迷幻风的趋势,展现植物烟火的绚丽壮观景象,运用数字美学将交错、重叠、水彩、花卉植物等纹样焕新,极其绚丽的强烈色彩张扬又充满活力,如图3-44所示。这些具有科

幻数字风的纹样打破了对花卉纹样的固有思维,带来强有力的视觉冲击力,它们极致地绽放,随性地堆叠,在服装上呈现斑斓的色彩和丰富的造型,凸显出女性的魅力,如图3-45所示。

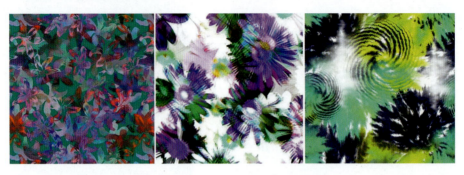

图3-44 "流光花火"主题的数字化纹样

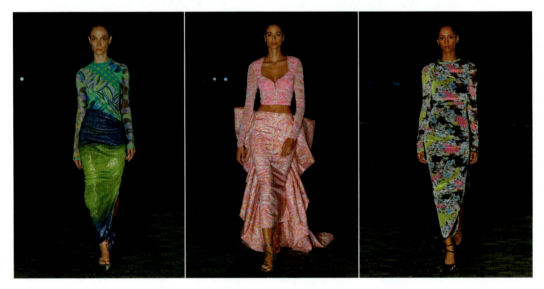

图3-45 数字化纹样在服装中的运用

数理造型的形成过程,可以使人类的左、右脑在设计中全面启动,使理性和感性相辅相成。数理化的美通过等差级数、等比级数造型的方式,以数学的运算和公式的推理完成图形纹样的设计,抑或运用横、竖、斜线交叉成一定角度的网格进行组织排列,形成具有秩序感和延续性的抽象几何纹样。在这里数学不只是用来计算的工具,在很多艺术作品里,都蕴含着数学和艺术共同创作的过程。

数字化纹样让传统纹样"火"起来、"活"起来。如今,数字时代的文化传播方式已发生翻天覆地的变化,发掘纹样艺术的当代价值,诠释传统文化的符号美学,成为数字化时代科技与艺术融合发展的重要课题。

2022年,美图秀秀发起"国潮纹样"特别企划,联合中国纹样线上博物馆"纹藏"围绕经典纹样(水纹、凤鸟纹)完成文化共创,用当代语言对中国文化进行再次解读,如图3-46所示。"国潮纹样"让文化之美融入生活,也让用户在影像中体会文化的魅力,打开手机,轻触App,年轻人可以与传承千年的传统纹样直接对话,可以感受非遗+艺术+科技的"化学反应"。毋庸置

疑，传统文化的创新和传承，需要借助数字技术的力量，将传统文化进行数字化、互动化、现代化的创新传承，是一个经过验证的可靠方向。清华大学文化创意发展研究院副院长殷秩松曾表示，"数字技术通过全面接入跨场景、跨时间、跨区域的数字化触点，让传统文化因技术加持，得到了更广泛的传播、弘扬"。

图 3-46 "跨越千年·水纹"（左图）和"跨越千年·凤鸟纹"（右图）

四、偶然成型

偶然成型是指纹样的形成不是事先设计好的，而是在描绘过程中，使用一定的工具、器械、手段，自然形成的一种造型途径。这种造型有极大的偶然性，也有极大的局限性和不可复制的特性。如中国画的泼墨写意，水墨视觉，如图 3-47 所示。特别是近几年开始流行的 AI 设计，通过计算机编程的设计，突破了传统纹样与图案设计的局限，利用空间化、动态化的造型表达制造沉浸式的情感体验，既创新了图案、纹样的表达形式，又满足了大众对多元化纹样的审美需要，创新发展了纹样设计的表达维度。

图 3-47 运用中国水墨的偶然成型的元素设计现代服装

第二节 纹样的造型与构思

艺术来源于生活，体现人们的某些精神诉求，表达人们对生活的美好向往。中国传统纹样里最常见的造型和构思方式是寓意纹样的表达，寓意纹样通常以某种形象或某几个形象，通过谐音、假借、比喻，寄托美好的愿望。所以，这类寓意纹样又称为吉祥纹样。

一、象征性和寓意性

吉祥纹样起始于商周，发展于唐宋，鼎盛于明清，明清时期几乎到了图必有意，意必吉祥的地步。吉祥纹样通常都是以吉祥语、民间谚语、神话故事为题材，用借喻、比拟、双关、象征等表现手法，将纹样和吉祥语完美结合，凝结着人们的美好愿望。中国传统文化里擅长运用符号的象征性，采用艺术的手法，借用具象的事物，表达美好的心愿。吉祥纹样创造的目的是营造吉兆环境，借助美丽的造型以及纹饰对自身求吉祈福的愿望进行寄托，具备的寓意包括警戒、纳吉、除恶以及祝福等。

从吉祥纹样装饰意向以及形象层面来分析，包括祥禽瑞兽纹、植物纹、人物纹等，这些纹样并不是直接描述自然属性，而是对理想观念的重点强调，体现出一定的象征意义。例如，以龙、凤、蟒来象征权贵，明清两代，五爪金龙已成为皇室专用纹饰。

又如，松柏冬夏常青，凌寒不凋，其生物特性被引申为人的长生不老，用以祝福长寿万年；牡丹饱满浓艳，象征富贵荣华。

再如，花生、石榴、葡萄则是对多子多福的祈求，如图3-48所示；蝴蝶、鸳鸯通常都是双宿双飞，所以象征婚姻美满，和谐幸福，如图3-49所示。

图3-48 由石榴和蝙蝠组成的纹样

图3-49 由蝴蝶、桂花等元素组成的纹样

二、谐音表现

中国汉字利用读音的相同和相近可取得一定的谐音效果，例如，"瓶"谐"平"，表示"平

安","蝙蝠"和"佛手"谐"福","桂花"和"桂圆"谐"贵","百合"和"柏树"谐"百",等等。在一些传统年画里,常常包含喜鹊、莲、鱼等形象。"喜鹊"是喜事的象征,表示喜事临门。借用喜鹊中"喜"的谐音,"莲"是"连"的谐音,"鱼"是"余"的谐音,将"连年有余"的心愿转化由莲花和鲤鱼的具象符号,表达喜庆、欢愉的心情。

 蝙蝠的形象在中、西方的认知差别较大,在中国传统文化里,巧妙地运用蝠与福的谐音,将蝙蝠的形象转化为祝福的寓意。例如,在"寿"字周围列五只蝙蝠寓意"五福捧寿",如图3-50所示;在如意廓形里加入蝴蝶、柿子,象征事事如意,如图3-51所示;将"福"字倒着贴,寓意福到了。另外,还有古代女子头饰上的绒花,是以谐音的形式寓意"富贵荣华"。

图3-50 五福临门

图3-51 事事如意

三、构思的理想表现

 吉祥纹样借助简洁的民族语言、生动的艺术想象,赋予人们广阔的艺术联想空间。为了使形象更加丰富、更加精练,或更符合设计表达的目的,它超出自然束缚,通常会把人类的情感表达融入作品中。如拟人与拟物。拟人是将人的表情、动作注入非人的物象中的一种方法,即把没有人的感情的事物当作人来描写的一种方法。拟物是将某种物品或文字用另一种含义近似的物品去表现,间接而含蓄地表达创作理念。

 比喻与象征也是理想表现的一种寓意手法。比喻是用某些有类似点的事物来比拟想要说的某一事物。象征是用某一具体事物来表现某一抽象概念的方法。比喻与象征也是一种"托意于物",在这个概念里又和拟物没有太大的差别。

 中国传统的吉祥纹样常常使用求全的方法,将分散在不同环境里的美好事物集合在一起。如年画,常常将仙鹤、鲤鱼、梅兰竹菊、松柏等元素画在一个画面里,表达美好的愿望,这样的表现方式突破自然规律的束缚,也是达到理想化的一种手法,如图3-52和图3-53所示。

 同时充分运用雕刻、刺绣、印染等艺术形式,将花草树木、文字符号、祥禽瑞兽等吉祥纹样广泛运用在服装、建筑等领域,受到了各阶层群体的认可和喜爱。吉祥纹样作为中国传统文化的重要部分,已成为认知民族精神和民族旨趣的标志之一,也是一种具有无形特征的文化遗产,在几百年的传承过程中形成了目前成熟的文化样式。如图3-54所示的这款绣有龙凤和鸣纹样的中式嫁衣,寓意新人喜结良缘、团圆美满,也蕴含了传统文化赋予新人厚泽的祝福。

服饰纹样设计

图3-52　求全的方法表现美好的愿望

图3-53　祥云与喜鹊组成的扇面

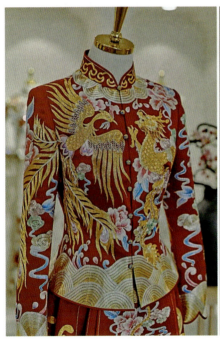

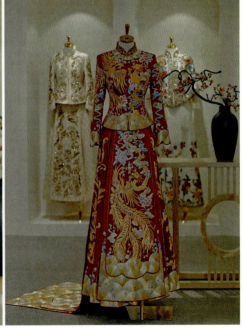

图3-54　吉祥纹样在中式嫁衣中的运用

第三节　纹样创作的流程与应用

　　这是一个理性想象和思维归纳的过程，我们可以根据一些既有的灵感通过抽象化表现完成一个崭新的设计。如根据自己的生肖、星座、血型以及相关的元素设计一款和自己相关的纹样，将设计元素组合形成自己的专属图案、纹样。

一、个人标识纹样的设计练习

根据特定元素设计纹样，如根据自己的姓氏、星座、血型，或者个人喜欢的动物等元素完成纹样的设计和整合过程练习。

（1）分析灵感来源的基本元素特征，提炼相关元素，或者简化采用减法原则，或者装饰采用加法原则。不断进行排列组合，最终达到理想的设计效果，如图 3-55 所示。

图 3-55　根据作者的姓氏完成的个人标识纹样设计（作者：于梦涵）

（2）根据设计推演，最终形成完整、简洁的单独纹样，辅以简单的文字说明，如图 3-56 所示。

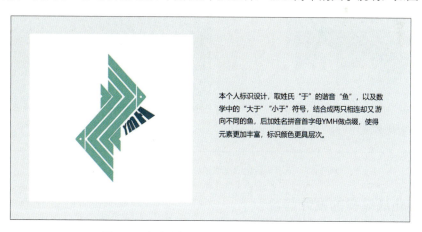

图 3-56　定稿并完成设计说明（作者：于梦涵）

（3）将单独纹样（基本形）进行反复组合练习，可进行镜像、翻转以及错格等排列，如图 3-57 中的基本形组合练习，利用错位衔接的组合方式推衍组合 1 和组合 2 两种形式，选取任意一个组合进行上下左右衔接推移，选取最优方案组成完整的四方连续式面状纹样，如图 3-57 所示。

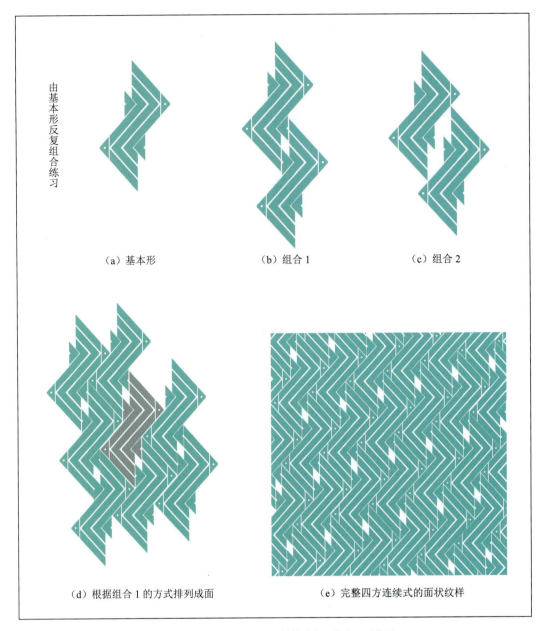

图 3-57 基本形转化成面状纹样的过程（作者：于梦涵）

二、灵感转化成纹样的设计练习

根据灵感图片进行纹样的设计练习，根据所选择的图片提炼主要的设计元素，如图 3-58 所示，完成设计稿的绘制，再根据设计稿制作 1～2 款面料，完成从灵感到图稿，再到实物的操作练习，如图 3-59 所示。

第三章 纹样造型的途径与构思

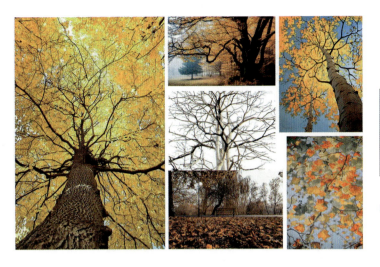

图 3-58 灵感来源图片分析（作者：李帅）

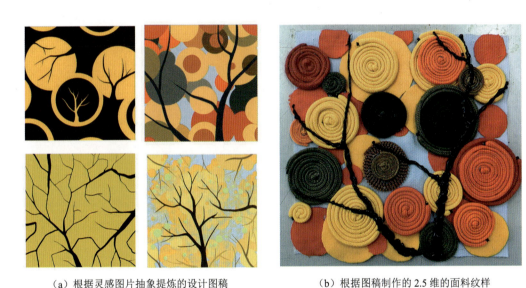

（a）根据灵感图片抽象提炼的设计图稿　　　　（b）根据图稿制作的 2.5 维的面料纹样

图 3-59 设计图稿以及创作面料小样（作者：李帅）

三、完整纹样的设计流程及应用

　　作品的灵感来源及设计理念：纹样提取自河南博物馆的九大镇馆之宝之一妇好鸮尊，如图 3-60 所示。根据对鸮尊的正、侧面的提取，借鉴古埃及壁画将图案进行扁平化处理创作，在纹样上填充了古埃及壁画的圣甲虫图案，并与中国传统纹样相结合，如图 3-61 和图 3-62 所示；在色彩上则运用了莫兰迪配色、古埃及壁画配色、青铜颜色以及现代赛博元素，通过配色的改变表达了时间的过渡，展示了从古到今各式风格变化，达到中外交融与古今串联的设计理念，并将该系列纹样运用在文创设计中，如图 3-63～图 3-67 所示。

47

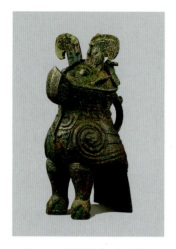 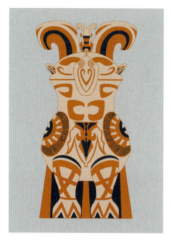 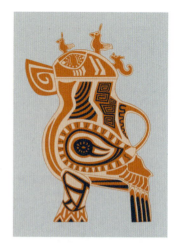

图 3-60　设计灵感：妇好鸮尊　　　图 3-61　设计稿正面　　　图 3-62　设计稿侧面

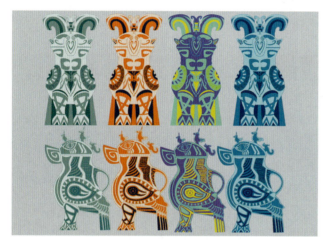 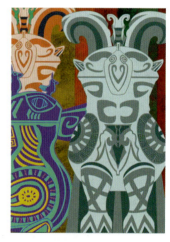

图 3-63　设计稿色彩配置（作者：徐铭鸿）　　　图 3-64　正、侧面纹样组合（作者：徐铭鸿）

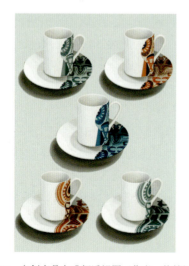 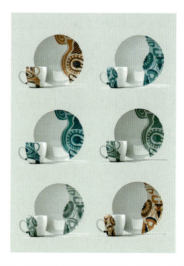

图 3-65　文创产品咖啡杯透视图（作者：徐铭鸿）　　图 3-66　文创产品咖啡杯平视图（作者：徐铭鸿）

第三章 纹样造型的途径与构思

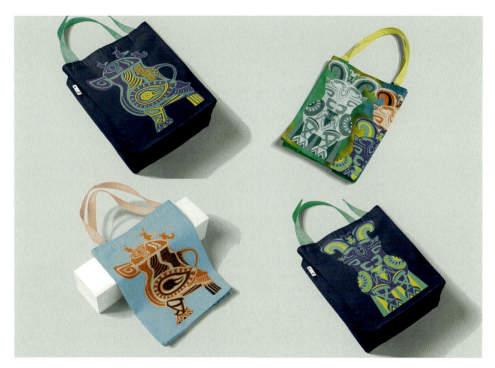

图 3-67 文创产品手提袋设计（作者：徐铭鸿）

小结

习题

课件

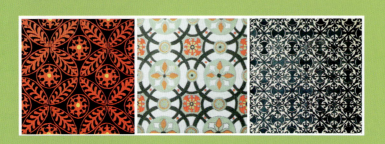

第四章
纹样的构成形式与组织方法

第一节　单独式的自由纹样
第二节　连续式的纹样
第三节　适合纹样与填充纹样

本章导读

本章主要讲述纹样的几种构成形式，如单独纹样与连续纹样，连续纹样又分为带状的连续纹样和面状的连续纹样，侧重于具体分析带状纹样的若干构成方法以及面状纹样的组成形式和类别。在适合纹样和填充纹样的部分，主要分析这两类纹样的特点和设计方法、具体表现形式与设计要求。

学习目标

1. 了解不同风格的服饰纹样，以及具象纹样与抽象纹样的特点。
2. 掌握纹样在服饰中应用的要求与方法。

学习重点与难点

重点：掌握单独纹样、连续纹样以及适合纹样的特点。
难点：掌握纹样的设计框架与排列方法。

在纹样演变的历史进程中，各种造型的纹样与人们的社会生活息息相关，一直随社会文明的演进而发展，象形文字就是在各种表示自然和人文活动纹样的基础上，采用象形的方式逐步抽象的结果。传统的纹样设计要素的造型基本构成要素为点、线、面，其相互关系是一种递增式的重复渐变的叠加，也就是由点转化成线，由点或者线转化成面的过程。

第一节 → 单独式的自由纹样

纹样里面的点，指的是单独式的自由纹样，其设计元素主要由设计主题而定，通过不同的装饰手法形成设计母题。单独纹样是指不受外轮廓及骨格限制，自由处理外形而单独构成和应用的纹样。单独纹样作为纹样的最基本形式，可以单独用作装饰，也可以用作适合纹样和连续纹样的单位纹样。单独纹样从布局上分为对称式和均衡式两种形式，如图 4-1 和图 4-2 所示。

图 4-1　规则轮廓的单元形　　　图 4-2　规则结构的对称单元形

在单独纹样的造型设计中，无论哪种形式，都要求外形完美、结构严谨、造型丰富，如图 4-3～图 4-5 所示。

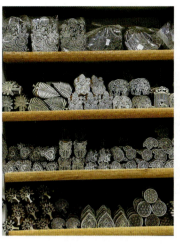
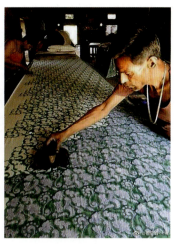

图 4-3　单独纹样单元形大模具　　　　图 4-4　单独纹样单元形小模具　　　　图 4-5　传统四方连续套色模印

第二节　连续式的纹样

连续式的纹样通常表现为两种形式，也就是我们常说的线和面的表现形式。纹样中的线元素，指的是带状的连续纹样，由单独纹样连续排列而成。纹样中的面元素，指的是面状的连续式纹样，在单独纹样和带状纹样基础上进行上下左右延续的表达形式。

一、带状的连续纹样

带状的连续纹样也称作边饰纹样，用来装饰器皿、建筑以及服装的边缘装饰，起到补充和美化的视觉效果。在中西建筑的斗拱和檐边上常见带状纹样装饰，在服装设计上常常出现在领口、袖口以及底摆处等，如图 4-6～图 4-8 所示。

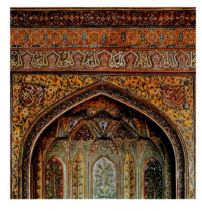
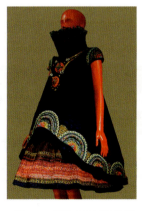

图 4-6　建筑上的连续纹样　　　　图 4-7　服装中的连续纹样　　　　图 4-8　饰品中的连续纹样

53

重复的带状纹样指的是二方连续，是以一个纹样单位作左右或上下反复连续排列所形成的形式。二方连续的排列形式可分为折线式、一整二合式、套叠式、连接式及联圆式，如图4-9所示。

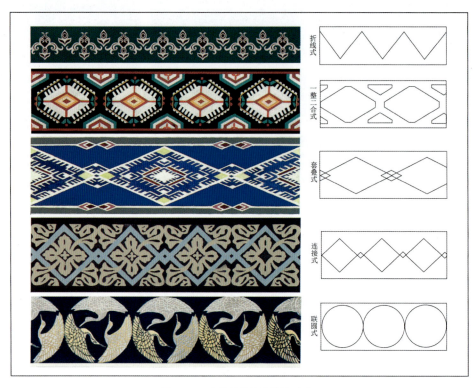

图4-9　二方连续的几种连续形式

在纹样的组织过程中，单独纹样的大小和骨格排列的方法决定最终纹样的视觉效果。以单独纹样的变化规律可以尝试移动和旋转的方法，将基本构图以单一的方向平行移动，以复数的基本形式为一个单位进行操作，在单位纹样的组合里，以基本形上下移动、左右翻转形成重复的视觉效果。

以边饰纹样为例，可以是传统纹样的反复排列组合，如图4-10所示，可以是装饰花卉图案的复制排列，如图4-11所示，也可以是几何图形的大小或正反方向组合，如图4-12所示。

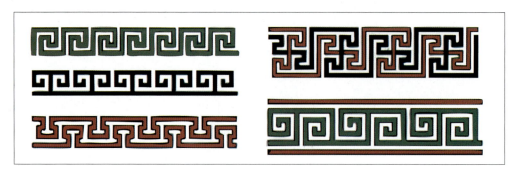

图4-10　以水波纹、卷云纹、工字纹和万字纹为例

图 4-11　二方连续的花卉纹样　　　　图 4-12　几何形二方连续

二、面状的连续纹样

面状的连续纹样可分为四方连续和非反复的面状纹样。

1. 四方连续的面状纹样

它是由一个纹样或几个纹样组成的一个单位，向上下左右四个方向反复连续而形成的图案。通过横、竖、斜线交织，组成骨格网。注意：这里说的是"格"，指的是框架。骨格网根据交织的角度来决定，角度有 90°、45° 和 60°，如图 4-13 所示，也可以进行错格设计，还可以弧形和圆形的组合方式进行设计，如图 4-14 所示。

图 4-13　以 45° 角设置网格线完成的纹样设计

图 4-14 以圆形为网格线完成的四方连续纹样

四方连续除了基本形上下左右反复排列,还可以通过剪切和拼合的方式将基本形进行部分剪切,将剪切后的图形平移到对面的边缘线一侧,拼合成新的图形,如图 4-15 所示;将图形放置在标准网格中,通过剪切和重新组合的方式形成新的排列形式,常见的千鸟格和凹凸文通常便采用这种形式获得,如图 4-16 所示。

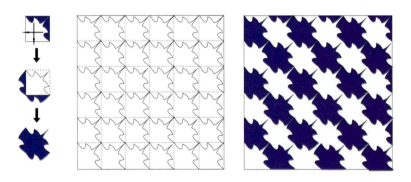

图 4-15 在网格中通过单元形的剪切和反向修补拼合的四方连续纹样

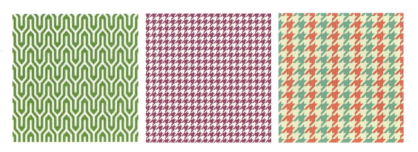

图 4-16 常见的千鸟格和凹凸纹

第六章
个性化纹样设计

第一节　中国传统个性化纹样
第二节　外国古典纹样

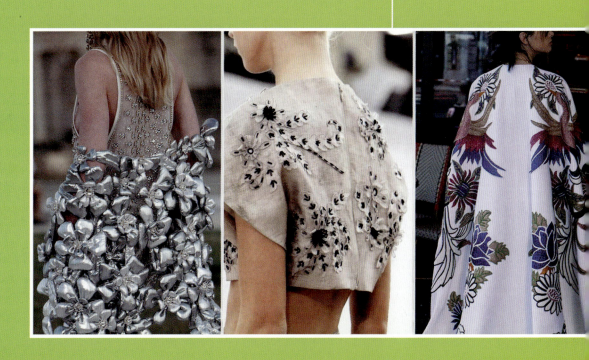

本章导读

本章主要介绍了回形纹样、卷云纹样、万字纹样等几种中国传统个性化纹样，以及古埃及纹样、古罗马纹样、波斯纹样、印度纹样和佩兹利纹样等几种外国古典纹样，分析了这几种纹样的特点和发展演变情况。中国传统纹样构思精妙、寓意深刻；国外古典纹样色彩浓郁、精美华丽，设计者要根据自身的经验积累和设计感悟，并结合时代要求，对传统的纹样图案进行创新设计与表现。

学习目标

1. 掌握中国传统个性化纹样和国外古典纹样的特点。
2. 能够把握传统纹样的精髓并进行创新设计与表现。

学习重点与难点

重点：中国传统个性化纹样的特点与发展变化。
难点：中国传统纹样的创新设计与表现。

第一节 中国传统个性化纹样

纹样作为中国传统文化的重要组成部分，一直贯穿于中国历史发展的整个流程，自远古文明之初延至当代，无论是玉器、漆器、服饰还是装饰中都铭刻着各色各样个性化的纹样，华彩夺目，意蕴生动，反映出不同时期的审美特点和文化理念。

一、回形纹样

回形纹样由连续的"回"字形线条所构成，图案呈圆弧形卷曲或方折的回旋线条。回形纹样是由古代陶器和青铜器上的雷纹演化而来的一种几何纹样，寓意吉祥，常作为器物的边饰出现。

回形纹样是中国纹样史上最早进入装饰领域的纹样之一，也是中国纹样史上运用最广泛、最活跃的装饰纹样。回形纹样最先出现于新石器时期的马家窑文化时期的陶器上，如图6-1所示，盛行于商周时期的青瓷制品与灰陶器皿上，青铜器上也十分常见。春秋战国时期回形纹样仍得以沿用，然而到了汉王朝时期，作为回形纹样重要载体的青铜器逐渐退出历史舞台，回形纹样也随之消逝在历史洪流中。等到北宋王朝建立后，复古风流行起来，回形纹样再次回到大众眼前，如图6-2所示。明清时期，回形纹样的应用领域从器物扩展到生活用具乃至建筑方面，直到今天，回形纹样已经活跃在当代艺术设计的各个领域，人们也不得不承认回形纹样已经成为国民级别的纹样了。

第六章 个性化纹样设计

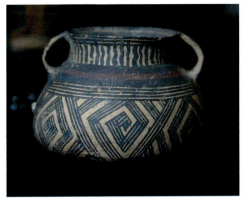 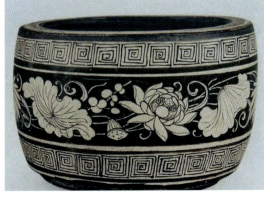

图 6-1　马家窑马厂型回纹陶罐　　　　　　　图 6-2　宋代回纹陶碗

随着文明的持续发展，人们在精神文化方面也出现了新的内心需求。这些回形纹样也被人们加以更多吉祥的内涵寓意，人们根据回形纹样的构成形式和主体框架的结构，赋予它"连绵不断，子孙万代，吉利深长，富贵不断头"的吉祥寓意。自此，回形纹样就光荣跻身于中国传统吉祥纹样系统中。回形纹样作为装饰语言，具有简单、利落、流畅又充满古典气息的美感。连绵不绝的线条转折在框架上，呈现出规整的方正感，装饰于服饰上，则赋予了服饰更加深厚的文化内涵，体现了中国传统美，如图 6-3 所示的由设计师邓皓设计的礼服，采用针织提花工艺织成传统回形纹样，加上高饱和度的中国红，古典优雅又独具现代东方女性张扬的气质。

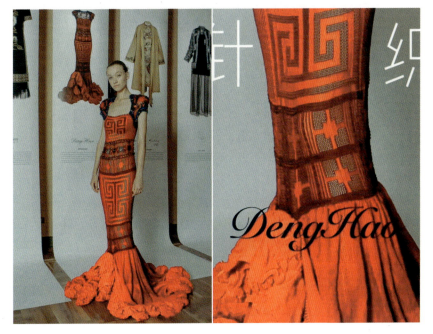

图 6-3　传统回形纹样在礼服中的运用

二、卷云纹样

卷云纹样是汉族传统装饰纹样之一，以"W""á"为基本线形，通过粗细、疏密、虚实等对

比手法，组成各种卷云纹。云能造雨以滋润万物，象征着丰饶，而且"云"与"运"谐音，含有运气、命运之意，亦象征着吉祥美好、高升如意。卷云纹样从最早的天气崇拜到纳入礼器创作基础题材，再到生活用品装饰应用，其简洁且优雅的形象已经融入中国传统文化中。

秦汉时期，卷云纹艺术形态发展高度成熟，彰显了古代劳动人民的智慧和艺术文化的繁荣，也是政治、文化、经济交织的产物。尤其汉代丝织品上的卷云纹样造型风格流荡回还、紧凑生动、幻变无极，如马王堆汉墓出土的黄褐色对鸟菱纹绮地"乘云绣"残片，如图6-4所示。魏晋南北朝时期，政局动荡，经济文化不稳定，各种玄学四起，佛教盛行，此时的装饰纹样形成追求虚无缥缈的精神意境，逐渐脱离现实，辅助神佛的流云纹盛行。隋唐时期，社会繁荣昌盛，文化、经济发达，此时的装饰纹趋向于寄托情怀和形神意象化，追求富丽堂皇，如意云纹象征着人们对美好生活的期盼，被广泛运用。明清时期，形成了繁缛的叠云纹，这种形式更加富有空间感和深度感。

图6-4 马王堆汉墓出土的黄褐色对鸟菱纹绮地"乘云绣"残片

卷云纹历经不同的发展阶段，从形式上看，由单一走向多样；从风格上看，由自然转向意蕴生动；从装饰效果上看，由孤鸣到韵律。作为一种独特的传统装饰纹样，卷云纹在历朝历代不同的文化、经济背景下，都代表了其所处时期的审美特点和文化理念，给人们带来了一场场不同的视觉盛宴。

卷云纹的生命力一直延续到当代，最为人熟知的就是2008年北京奥运会火炬，如图6-5所示，奥运会火炬主体源于传统纸卷轴，表面上布满浮雕的卷云图案，连顶部都有暗藏的一小朵云，可以说，卷云纹样是代表中式审美的美学符号。卷云纹是历经世事浮沉和历史沧桑沉淀后的精华，其独特的装饰性和深厚的文化内涵得到了全世界认同，尤其是在服饰设计方面更是备受国内外设计人士的喜爱，成为现代服饰设计师们寻求创作设计的灵感源泉，如图6-6所示。

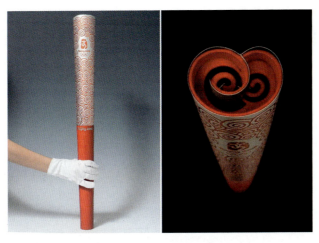

图 6-5 2008 年北京奥运会火炬中采用的卷云纹

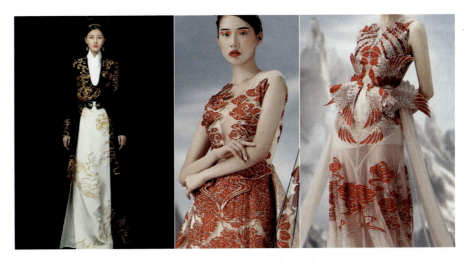

图 6-6 以卷云纹为灵感的服装设计作品

三、万字纹样

万字纹样，即"卍"字形纹饰，纹饰写成"卍"为逆时针方向。"卍"字为古代一种符咒，常被认为是太阳或火的象征。"卍"字在梵文中意为"吉祥之所集"，佛教认为它是释迦牟尼胸部所现的瑞相，有吉祥、万福和万寿之意。

通常认为，"卐"起源于史前文化，源于远古的太阳崇拜，是太阳光辉的变形。公元前 5000 年左右的西亚美索不达米亚时期的陶器上，就发现了"卐"字符号，如图 6-7 所示，比印度的佛教早了 3500 年。"卍"字符也大量出现在古希腊人的生活中，如图 6-8 所示，公元前 10 至 8 世纪生活在爱琴海沿岸的古希腊人，普遍流行使用的彩陶器皿，其中许多绘画就有明显的"卍"字图形。古印度、波斯等国的历史上也都出现过。进入青铜时代后，"卍"字纹在欧洲也甚为流行，作为装饰性符号，在早期基督教艺术和拜占庭艺术中亦屡见不鲜。后被一些古代宗教所沿用，如婆罗门教、佛教等都曾使用。在使用过程中，"卍"字纹逐渐发展引申为坚固、永恒不变、辟邪趋吉，以及吉祥如意的象征，是表示永恒的吉祥符号。

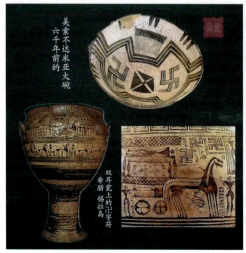
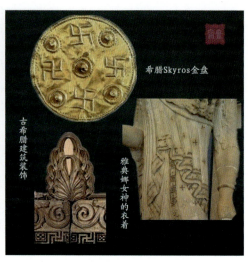

图 6-7 公元前 5000 年左右的西亚美索不达米亚时期的陶器上的"卍"字符号

图 6-8 古希腊人使用的彩陶器皿中的"卍"字图形

在中国人眼里,万字纹的"万"是长久、永恒、普照、众多、吉祥之意,万字纹的形用来概括宇宙万物的本质规律。中国早在新石器时代,境内就已出现"卍"形纹。而佛教在东汉时期才传入中国,所以,万字纹并不是通过佛教传入中国,但随着佛教的传入,"卍"形符号在中国的流行和使用更为普遍了。尤其万字纹备受上层社会的青睐,一些朝代的汉族官服中经常有"卍"字纹样,以此来表示官员的地位和身份,祈求江山永固,如图 6-9 所示。唐代武则天长寿二年(693 年)采用汉字,读作"万"。万字纹也是民间喜爱的装饰图案,寓意生生不息,子孙绵延,万代不绝,福寿安康,如图 6-10 所示。

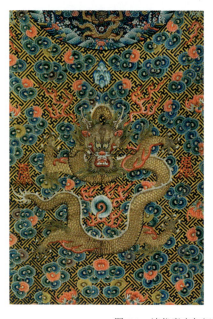
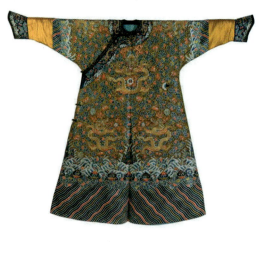

图 6-9 清代嘉庆年间绣彩云金龙和万字纹的十二章纹龙袍

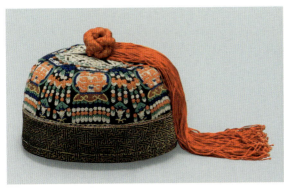
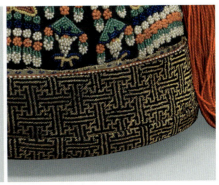

图 6-10　清朝光绪年间绣有万字纹的瓜棱帽

在组织形式上,"卍"字符号四端向外延伸,以四方连续或者二方连续的形式出现,又可演化成各种锦纹,这种连锁花纹常用来寓意绵长不断和万福万寿不断之意,也叫作"万字锦"。万字纹还经常与其他象征吉祥的纹样结合在一起使用,例如,与梅花结合,象征万世长寿;与牡丹结合,象征万世富贵;与桃子结合,象征万寿无疆,等等,如图 6-11 所示。

图 6-11　万字纹与其他吉祥纹样结合在一起使用

四、明清补子纹样

补子是明清时期绣缀在官服胸前背后的纹饰,用不同的纹饰来反映文武官品的等级高低,文官用禽,武官用兽,以示差别。透过这些形形色色的花纹图案,我们也可以看到古代官吏等级制度的缩影。明朝补子略大,为一整块,这主要是和明清服饰的形制有关,清朝朝服为对襟,清朝补子为左右两块,如图 6-12 所示。

明朝时期,文官绣禽,以示文明:一品仙鹤、二品锦鸡、三品孔雀、四品云雁、五品白鹇、六品鹭鸶、七品鸂鶒(xī chì)、八品黄鹂、九品鹌鹑。武官绣兽,以示威猛:一品、二品狮子;三品、四品虎豹;五品熊罴(pí);六品、七品彪;八品犀牛;九品海马。

到了清朝基本沿用了明朝旧制,其中稍作改动,文官分别是一品仙鹤、二品锦鸡、三品孔雀、四品云雁、五品白鹇、六品鹭鸶、七品鸂鶒、八品鹌鹑、九品练雀,如图 6-13 所示,没有品的授予黄鹂纹补子。武官是一品麒麟、二品狮、三品豹、四品虎、五品熊、六品彪、七品和八品犀牛、九品海马。

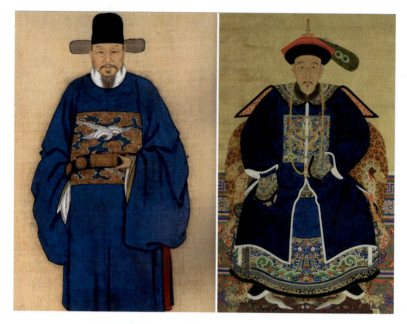

（a）明朝补子　　　　　　　　（b）清朝补子

图 6-12　明清补子

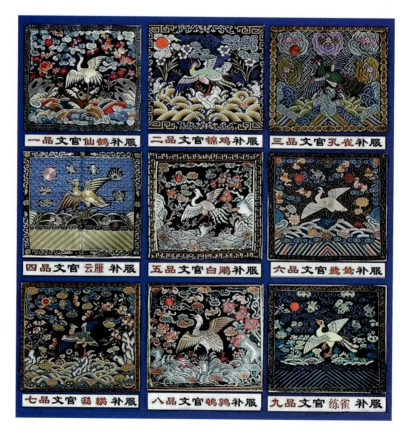

图 6-13　清朝文官补子

补子纹样以"飞禽"代表文臣,象征忠诚廉洁的美好品德;而以"走兽"代表武将,喻以冲锋陷阵,奋勇争先的勇敢之心。补子上除有飞禽走兽外,还绣有海水和岩石的背景纹样,寓意"海水江崖,江山永固"。另外,还有专司辨别忠奸的獬豸(xiè zhì)神兽,这些比较特殊神兽纹样的朝服,虽然不在常规品级之内,但其代表的地位却是举足轻重的。

补子纹样大致可以分为自然描摹类、主观创造类以及自然描摹兼具主观创造类三种。自然描摹类纹样描摹了自然界中该动物的基本特征;主观创造类纹样即自然界中并无此动物种类,完全属于人们的主观想象,如獬豸和麒麟;自然描摹兼具主观创造类是在自然界中可以找到该动物的原型,但又被人们进行了创造加工的纹样,以清代为例,狮、熊、犀、海马都属于这一类。虽然补子纹样所描摹的动物形态千差万别,但是在设计成刺绣图案时,会把动物"程式化",通俗来讲,即不会把动物很细节的部分做出特别区分,并且将它们设计成相似的动作。

第二节 外国古典纹样

世界纹样的历史,离不开不同经度和不同纬度的各个国家与地区,埃及、希腊、伊斯兰、土耳其等文明古国也拥有自己独具特色的纹样艺术作品,这些优秀艺术作品被广泛运用在各个领域,带给人美的享受,让人产生心与物的交流。

一、古埃及纹样

古埃及纹样是享有世界盛名的极有特征的纹样,是古埃及人杰出的创造,它的形成与古埃及人所处的特殊的自然环境有着很大的关系。宗教信仰对古埃及人的生活具有举足轻重的影响,其中最主要的一条是古埃及人相信"死后复生"之说,基于这种意志,人们窥到了大量有关世俗生活描绘的陵墓壁画与雕刻艺术(见图 6-14),如狩猎、播种、建房、纺织、舞乐、祭神等场景表现,可以说,宗教主题与世俗生活的相互渗透,是古埃及艺术,也是古埃及纹样的主要题材之一。

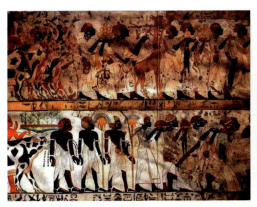

图 6-14　古埃及陵墓壁画中描绘世俗生活的场景

古埃及是当时最强大的中央集权制度国家,在法老之下,有很多的官吏和神官,人们的身份有严格的继承规定,所以稳定、封闭而专制的王权统治和古埃及人特殊的宗教信仰,也使得古埃

及的纹样别具特色。像"生命的钥匙"是古埃及人永生的象征，并由法老众神和王者携带；"甲虫"被看成新生命、重生和复活的象征，是永生不灭的表号，也是创造者和制造者的表号，如图 6-15 所示；"荷鲁斯之眼"是守护、智慧和健康的象征的表号，如图 6-16 所示；古埃及人把"莲花"作为幸福的象征、神圣的预兆，也是水的表号；还有权杖、杰德柱等都是古埃及比较常见的纹样符号，它们多数是从信仰和神话故事中派生出来的，并经过长期的被古埃及人认可的过程而达到受人崇拜的程度。在这个过程中，纹样也会出现变化，但其本质的部分几乎是永久性的。

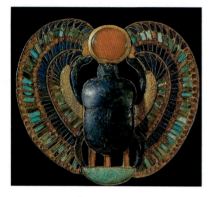
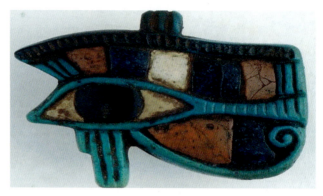

图 6-15　"甲虫"被看成新生命的象征　　　　图 6-16　"荷鲁斯之眼"是守护、智慧和健康的象征

　　古埃及装饰纹样大多和人物相关，而且人物的造型姿态极有特点，它不依据正常的视觉反映对象，而是从能否给人带来完美的视觉效果来安排各部位的造型，正面的眼睛、侧面的头部、正面的身躯、侧面的腿是人物造型的典型代表。动物内容也较多，如禽鸟、狮子、蛇等，它们也常以侧面的姿态出现。在古埃及纹样中，也有不少植物的内容，比较典型的是莲花和纸草，这两种变形后的植物被广泛地运用于各种不同的装饰之中。此外，古埃及的象形文字（见图 6-17）也是一种非常具有个性的纹样，这些简洁而特征鲜明的形象也常常秩序地出现在一些装饰画面中，形成了一种特殊的装饰内容。

图 6-17　古埃及的象形文字

　　无论是古埃及的象形文字，还是具有特殊含义的符号、纹样，它们都是一种文化符号，是对

古埃及宗教、政治、历史和地理的体现，这些文化符号承载着古埃及的文明与进步，体现了古埃及人的思维与智慧。

二、古罗马纹样

古罗马文化基于原居民伊特拉斯坎人的文化，全盘吸收希腊文化，同时也融合了部分东方文化，其艺术风格是在希腊艺术风格的基础上融入贵族情趣而形成罗马风格。

古罗马纹样的灵感多来源于战争，如镶嵌壁画《伊苏斯之战》以彩石、玻璃等不同材质拼嵌而成，印证了战争中的种种辉煌与细节，如图6-18所示。设计师们把人们好战的性格带到了纹样设计之中，所以大多数作品都有浓重的战斗气息。

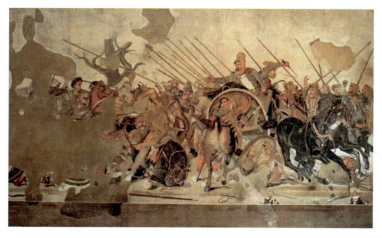

图6-18　镶嵌壁画《伊苏斯之战》

古罗马纹样色彩大多表现为黑白和单一的颜色，具有严峻、庄重、华丽、肃穆之感。纹样内容有花卉植物，或是对大自然植物的一些写实改造，如"西洋穴怪图像（Grotesque）"，如图6-19所示，这一词最初出现于15世纪末的意大利，有奇异与怪诞之意，用来形容古罗马废墟中发现的人兽或动物与植物混杂的图像风格。

图6-19　西洋穴怪图像（Grotesque）

古罗马纹样风格大多与宗教、战争有关，施以人或动物，其中人物纹样往往是宗教神话故事，刻画在神庙之中，以及刻画古罗马非常奢华的生活场景。而古动物纹样往往是神话当中的战争，或者是古罗马人出猎的场景，如骑着马追逐鹿，出猎的场景虽然看起来有些野蛮，但是有一种野性美。

三、波斯纹样

几个世纪以来，西方国家广泛使用的"波斯"名称，指位于西南亚的伊朗王国。由于古希腊人和其他西方民族把"波斯"用于指整个伊朗高原，此名称便广泛使用。

萨珊王朝时期，波斯无论是在丝绸织物方面还是在工艺美术方面都得到了高度的发展，织物的纹样也得到了系统、完美的发展。当时，波斯正位于东西方交通的要冲，由于与中国的密切交往，波斯纹样吸取了许多中国纹样的特点，而波斯纹样又对东西方的纹样带来了极为深刻的影响，以致意大利、土耳其等国的丝绸织物与地毯基本上都采用波斯纹样，波斯纹样对欧洲纹样的影响比中国和印度深远得多，至今仍然有着强大的生命力。

波斯纹样区别于其他纹样的最大特点是其在排列骨式上的特殊性，波斯纹样在排列骨式上一般有三种：第一种是采用波形连缀式的骨式；第二种是圆形连续的骨式，一般被称为联珠纹，象征太阳、世界、丰硕的谷物、生命和佛教的念珠；第三种是在区划性的框架中安排对称的纹样，这种排列开始是为了适应织机条件而形成的。如图6-20所示的手抄本《古兰经》中的插画纹样，色彩丰富，纹饰内部图案看似轻松随意，但轮廓规则、布局合理，与背景图案配合得天衣无缝。

图6-20 手抄本《古兰经》中的插画纹样

波斯纹样较多地取材于植物纹样，纹样都采用变形与写实相结合的处理方法，花纹繁缛，繁而不乱，线条流畅，形象生动，构图生趣精巧，敷色华丽高雅。波斯纹样带有浓烈的伊斯兰教风

格，现代的设计师常常在伊斯兰清真寺内的壁画或室内装饰中寻找主题与色彩，如图 6-21 所示。

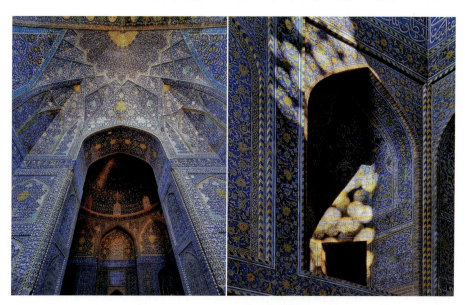

图 6-21　伊朗伊玛目清真寺内部的精美纹样

波斯地毯在国际上享受盛誉，其染料从天然植物和矿石中提取，染色经久不衰，以抽象的植物、伊斯兰文字和几何纹样进行构图，古朴雅致，深受世人喜爱，如图 6-22 所示。精致且壮美的波斯纹样在近些年的流行纹样中扮演着十分重要的角色。

图 6-22　深受世人喜爱的波斯地毯

四、印度纹样

对生命树的崇拜，繁缛精致、变化多端的线条，含蓄、典雅而强烈的色彩，独具韵味和律动的造型，是印度纹样能够持续影响世界纺织品装饰的重要原因。

印度是最早利用印染方法美化织物的国家之一。约公元前 4 世纪，出现了木模板印花技术，如图 6-23 所示。蜡染和扎经纬染色织物是印度古代主要的著名染织品，纹样都是抽象的几何纹样和碎花纹样。后来，由于开发出镂花模板的印花方法，大约在公元 7 世纪，印度的印花纹样已显得相当精美，在欧洲 13 世纪至今可见的残存印染织物中，依然保留着印度、波斯印染和图案的艺术风格。16 世纪，英国商人惊奇地发现了色彩斑斓的印度萨拉萨织物，被精彩的纹样、图案和精细的印制所吸引，并由此先在英国，后在德国、法国展开商业贸易。17 世纪，印度的萨拉萨织物大量输入欧洲，并形成流行的趋势，推动了欧洲印染技术的发展与革命。

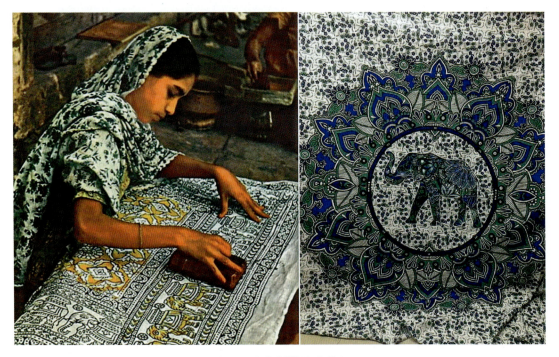

图 6-23　印度木模板印花技术

印度纹样主要有动物、植物和几何图形，如图 6-24 所示，不同的主题在设计上也有不同的讲究，动植物纹样一般会选择圆润线条，因为印度的宗教美学非常欣赏"圆"的概念，他们认为圆润的线条能体现生命力。不同的动物也有着不同的象征意义，孔雀和莲花象征幸福生活，大象代表财富，鹦鹉象征爱情。传统的印度纹样以土耳其红、靛蓝、米黄、棕色和黑色为主要色彩。

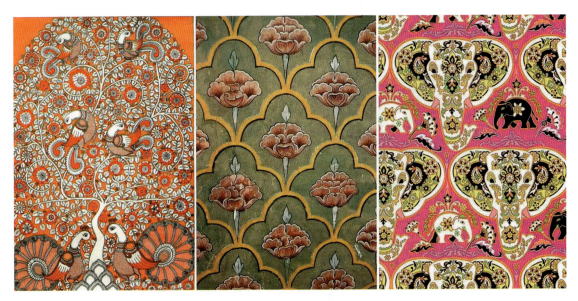

图 6-24 印度动植物纹样

典型的印度传统纹样大约有两大分支:一种是起源于对生命之树的信仰,多取材于植物纹样,如石榴、百合、菠萝、蔷薇、风信子、椰子、玫瑰和菖蒲等,这些题材经过高度的提炼和概括,使之纹样化,再用卷枝或折枝的形式把纹样连续起来。印度北部的克什米尔披肩主要以松叶与松果为主题,以漩涡形的造型使图案产生活泼多变的效果,后来发展成佩兹利纹样。另一种则是出于印度教故事与传说,赋予印度纹样浓烈的宗教色彩和明显的伊斯兰装饰艺术风格,这种纹样有着明快的轮廓和装饰性,在拱门形的框架结构中安排代表生命之树的丝杉树,以及印度教传统的人物故事和动物形象,有稳定对称的效果。

五、佩兹利纹样

佩兹利纹样诞生于古巴比伦,兴盛于波斯和印度。据说佩兹利纹样是来自印度教里的"生命之树"——菩提树叶或海枣树叶。也有人从枇果、切开的无花果、松球、草履虫结构上找到它的影子,佩兹利纹样似乎天生就与"一千零一夜"这样的神话有着千丝万缕的关系。

佩兹利纹样最初由克什米尔人用提花和色织工艺表现在披肩的设计上,如图 6-25 所示,这种状似松果形的纹样大多由自然花草形态构成,拥有自然主义风格。在跨越千山万水的游历之后,18 世纪初期在苏格兰西南部城市佩兹利的毛织行业采用大机器生产方式,大量采用这种纹样织成羊毛披肩、头巾、围巾销售到世界各地,世人就此将克什米尔图案误称为佩兹利图案。随着科学技术的发展,克什米尔披肩走入衰落,而工业革命带来了欧洲的图案变革,佩兹利纹样受到当时欧洲社会时尚、生活习惯的影响,体现了华丽典雅、高贵秀美的装饰效果,演变得纤细弯长、曲线流动。佩兹利的披肩也开始由仿制克什米尔披肩纹样转向生产欧洲风格的图案,从此佩兹利纹样形成了一种独特的风格流派。20 世纪末开始,复古思潮冲击了整个西方世界,使各种古典的纺织品图案持续流行。佩兹利纹样因它最适合于表现古典、华贵的形式,而又成为最受宠爱的服饰图案之一。

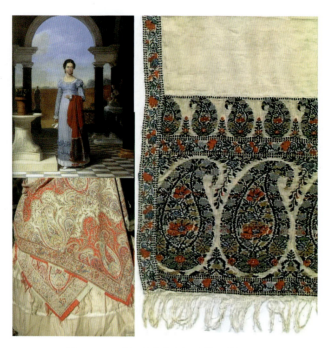

图 6-25　19 世纪克什米尔佩兹利纹样的披肩

佩兹利纹样是一种以涡旋纹组成的泪珠形或者松果形的纹样，其装饰特征是细线勾勒，重视细节，点和线条的布局疏密对比大，常用牙齿状的边缘装饰。佩兹利纹样在我国被称为火腿纹样，在日本有人把它叫作勾玉或曲玉（一种月牙形的玉器）纹样，在非洲也有人把它称作杧果或腰果花样。佩兹利纹样是一种适应性很强的民族纹样，被移植到印花织物上后，表现手法更加丰富多彩，设计师时而用密集的涡线处理纹样，时而用平涂色块处理纹样，时而把线条组成的松球排列成美丽的纹样，时而用纤细的小花组成错落有致的松球纹样，或者又将佩兹利纹样穿插于其他各种复合图形之中，运用丰富的配色形成既古典又现代的风格，如图 6-26 所示。

图 6-26　丰富多彩的佩兹利纹样

伴随着服饰文化的发展，今天的佩兹利纹样已渗透在各种服饰设计中，被喻为最具有传统经典与现代时尚的两重特性的纹样。佩兹利纹样结合每一季的流行元素，在造型的大小、疏密和色彩的变化下，呈现出迷人的艺术魅力，如 Jil Sander、Stella McCartney、Etro 等品牌的全新演绎，赋予了佩兹利纹样更犀利、现代和优雅的时尚情趣，如图 6-27 所示。

图 6-27　Jil Sander 2012 年春夏女装中的佩兹利纹样

小结

习题

课件

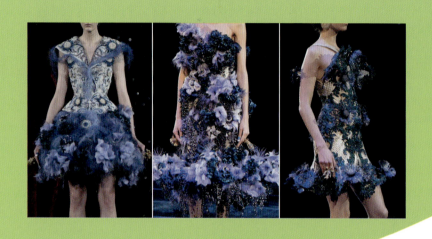

第七章
服饰纹样与风格应用

第一节　服饰纹样的风格

第二节　纹样在服饰中的应用

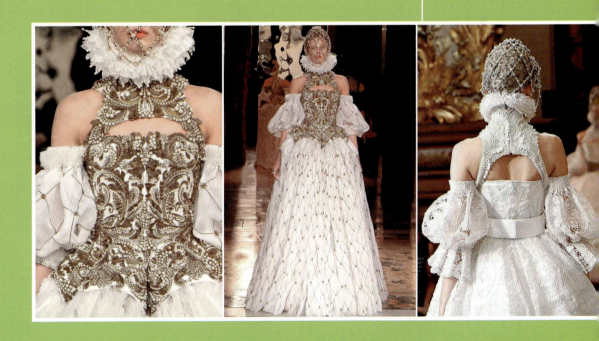

本章导读

本章主要介绍拜占庭、哥特、巴洛克、波普、欧普和波西米亚六种服饰纹样的风格与特点，分析了不同类型的具象纹样和抽象纹样，同时强调了纹样设计与服装造型的关系。举例分析了各种纹样在服装领部、肩部、胸部、腰部等不同部位应用的表现形式与具体要求。

学习目标

1. 了解不同风格的服饰纹样，以及具象纹样与抽象纹样的特点。
2. 掌握纹样在服饰中应用的要求与方法。

学习重点与难点

重点：掌握具象纹样与抽象纹样的特点。
难点：掌握纹样在服装不同部位应用的要求与方法。

第一节 → 服饰纹样的风格

一、拜占庭风格

拜占庭（Byzantin）风格是4—15世纪以君士坦丁堡为中心的拜占庭帝国兴起和流行的艺术风格，由于拜占庭是以基督教为基础建立起的政教合一的崭新帝国，加上地处欧亚交汇处，深受东方文化的影响，所以形成了一种奢华的、带有神秘性和象征性的抽象风格。

拜占庭的装饰纹样一般表现出极致的富丽堂皇，色彩上以金色和蓝色为主色调，辅助色艳丽丰富。除了这些色彩，马赛克镶嵌也是拜占庭装饰常用的手法，让整个画面呈现出金碧辉煌的效果，如图7-1所示。

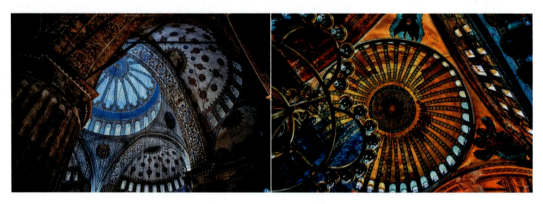

图7-1 拜占庭室内装饰纹样

拜占庭服饰中融合了希腊和罗马的古典风格、东方文化的神秘色彩、宗教文化的禁欲精神。拜占庭发达的染织业带来了华美的风气，服饰纹样较罗马时期增多，以几何图形和动植物为主，也有宗教仪式场景，色彩的象征性突出，图形也富有象征意义。流苏、绲边、宝石装饰

非常普遍，表现重点转移到衣料的质地、色彩、表面装饰上，出现了光彩夺目的镶贴艺术和华丽的刺绣纹样，融合了东方服饰文化的华贵多彩、绚丽夺目的特点，如图7-2所示。

图7-2　14世纪的拜占庭服饰

拜占庭奢华的艺术风格一直影响到今天，华丽缤纷的镶钻、光彩夺目的珠宝、丰富华贵的刺绣纹样，都为今天的服饰艺术增加了无穷无尽的设计灵感，如Alexander McQueen 2010年秋冬高定极致华丽又透露着一丝忧郁的气息，精致手工提花刺绣纹样将拜占庭的极尽奢华展现得淋漓尽致，如图7-3所示。Valentino 2016年春夏高定中出现了繁复精密的东方松鹤刺绣、鲤鱼翔龙纹样，将华丽的拜占庭风格与中国风元素揉捻在一起，如图7-4所示。

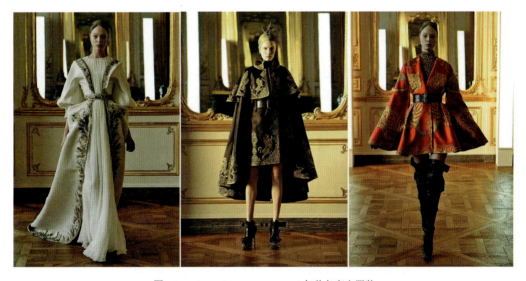

图7-3　Alexander McQueen 2010年秋冬高定服装

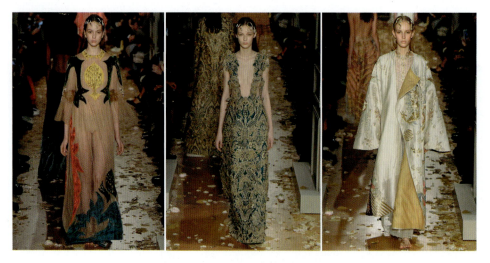

图 7-4　Valentino 2016 年春夏高定服装

二、哥特风格

哥特（Goth）风格主要的特征为高耸、阴森、诡异、神秘、恐怖等，被广泛地运用在建筑、雕塑、绘画、文学、音乐、服装、字体等各个艺术领域。哥特式艺术是夸张的、不对称的、奇特的、复杂的和多装饰的，以频繁使用纵向延伸的线条为其一大特征，如哥特建筑常常利用尖肋拱顶、飞扶壁、修长的束柱，营造出轻盈修长的飞天感。设计中以新的框架结构支撑顶部的力量，使整个建筑呈现直升线条、雄伟的外观，教堂内部空间开阔，常结合镶着彩色玻璃的长窗，使教堂内产生一种浓厚的神秘气氛。

哥特风格的纹样主要偏向古典庄严，运用大量考究的对称线条来营造出空间上的层次感，透着浓浓的中世纪味道，复杂、华丽而又极具构图美感，颜色以神秘庄重的黑色为主，善于利用光线给人一种阴郁华丽的感觉，如图 7-5 所示。教堂窗户上各式宗教题材的玻璃镶嵌画色彩纯正、浓郁，但降低了明度和纯度，如深藏蓝、暗红。色彩运用常常左右不对称，强调对比效果，各种色彩相互穿插，具有透叠感，表现哥特风格的"虚幻效果"。

图 7-5　哥特风格的纹样

受建筑风格的影响，哥特服装风格主要体现为高高的冠戴、尖头的鞋、衣襟下端呈尖形和锯齿等锐角的感觉，而织物或服装表现出来的富于光泽和鲜明的色调是与哥特式教堂内彩色玻璃的效果一脉相通的。近些年的秀场上也常出现哥特风格的服装，设计师时而精准地描绘出这些建筑的结构特色，让服装充满高级感和神秘感，如 Guo Pei 2018 年秋冬高定系列揭示了哥特式建筑风格的精髓，尖塔、尖拱、拱形窗户和支撑物都清晰而巧妙地融合在一起，体现了哥特建筑的力量之美、结构之美、轮廓之美，并通过古典东方技术（例如纽扣和丰富的刺绣）进行了诠释，如图 7-6 所示。包裹式结构也是哥特风格中的关键元素，所以设计师时而又将服装打造成像是包裹住身体的一层柔软盔甲，如 Versace 2023 年春夏系列中，裙身由层层叠叠的丝线紧紧聚合在一起，这些包裹围绕的编织结构在贴合婀娜身形的同时，具有极强的装饰性，让女性的魅力尽现，如图 7-7 所示。

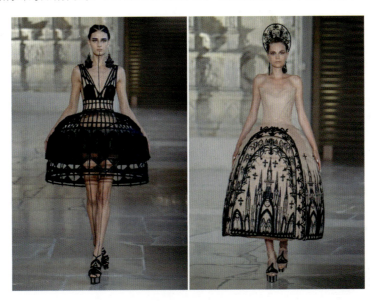

图 7-6　Guo Pei 2018 年秋冬高定服装

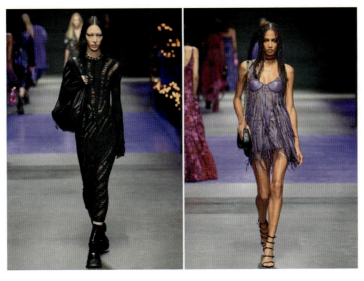

图 7-7　Versace 2023 年春夏女装

三、巴洛克风格

巴洛克（Baroque）是17世纪的欧洲普遍盛行的一种代表欧洲文化的典型艺术风格。它强调以华丽的装饰、浓烈的色彩、精美的造型以达到雍容华贵的装饰效果。

巴洛克纹样以浪漫主义精神为设计出发点，赋予亲切柔和的抒情情调，追求跃动型装饰样式，以烘托宏伟、生动、热情、奔放的艺术效果。巴洛克纹样最大的特点是在运用直线的同时，巧妙地运用贝壳曲线，并以这种曲线和古老的毛茛叶状的饰纹形式为主要风格，广泛地采用曲线弧线，构图复杂多变，给人以豪华感。巴洛克风格的色彩通常丰富而强烈，常用比色来产生特殊的视觉效果，如金色与亮蓝色、绿色与蓝紫色、深粉红色与白色、红色与绿色等，米色是最常用的背景基色，金色是代表性色彩，如图7-8所示。

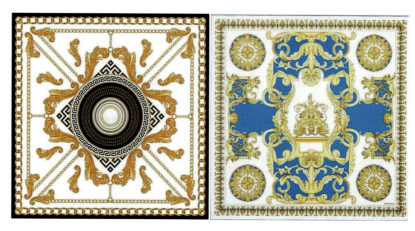

图7-8 巴洛克风格的纹样

巴洛克纹样中充满了各种自然界生物的形态，其典型的纹样包括盛开的灌木、卷曲的树叶、环绕的花卉、纹章的羽冠、鸟儿和中式艺术风格的图案。此外，也盛行阿拉伯图案、重复的几何图形、涡卷形的C形和S形、漩涡形或椭圆形花饰、垂挂饰或者装饰性帷幔、树枝状或者葡萄藤和玫瑰花等。最具代表性的图案，当属编织在锦缎之上的大马士革花纹，常见于巴洛克风格的窗帘、帷幔、软垫和靠枕的锦缎之上，如图7-9所示。时至今日，大马士革花纹仍然象征着权贵与财富。

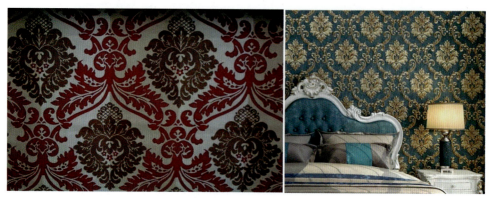

图7-9 大马士革花纹及其在家装中的应用

巴洛克服饰风格具有强烈的浪漫主义特征，宽肩、细腰、丰臀是其极具代表性的装束，泡泡袖、羊腿袖、紧身胸衣、圆形撑裙等服装局部造型都是巴洛克服饰风格的象征。Alexander McQueen 2013 年秋冬秀场中模特们穿着带有繁杂华丽装饰的盛装，金色系为主的礼服呈现出巴洛克风格中辉煌和华丽的视觉效果，体现了巴洛克艺术的显著特点——装饰性，如图 7-10 所示。Elie Saab 2020 年春夏高定服装采用了夸张的羊腿袖，配以大裙摆或长长的斗篷，增添了戏剧化的效果，几乎每一套晚礼服上都装饰了刺绣纹样，看起来好像沉浸在一个不间断的卷曲刺绣、水垢的花朵和珍珠、镶嵌的巴洛克漩涡流中，散发着优雅贵族的气息，犹如收藏品沐浴在金色的光芒中，如图 7-11 所示。

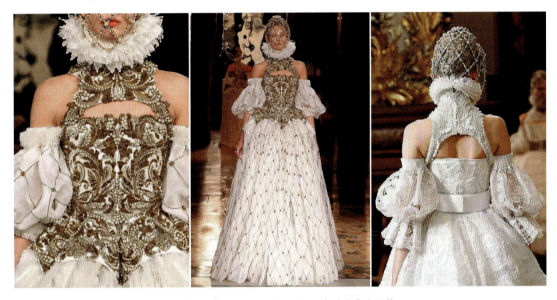

图 7-10　Alexander McQueen 2013 年秋冬高定服装

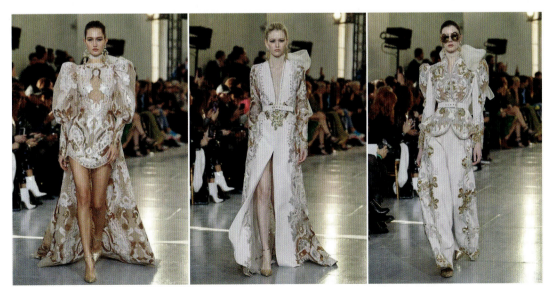

图 7-11　Elie Saab 2020 年春夏高定服装

四、波普风格

波普风格是一种20世纪50年代中期诞生于英国的艺术表现形式，60年代全盛于美国，又称为"新写实主义"和"新达达主义"。它反对一切虚无主义思想，通过塑造那些夸张的、视觉感强的、比现实生活更典型的形象来表达一种实实在在的写实主义。

图形纹样是波普风格的主要表现，设计师从音乐、电影、绘画、各类街头文化甚至政治任务中汲取灵感，以线条、色彩或照片的形式表现。如波普艺术之父安迪·沃霍尔（1928—1987）那著名的"金宝汤罐头"系列绘画作品轰动了整个艺术界，如图7-12所示，同时他用通俗诙谐的言语解构组成生活元素，他以多层图像排列的方式成批制作了玛丽莲·梦露、猫王等大众明星的形象，如图7-13所示，使得所有的一切流行品都成为可以重复排列的对象，这也正好反映了后工业时代机械式重复思维的特征。

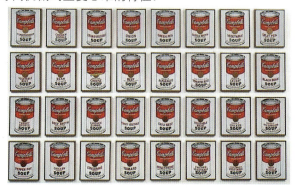 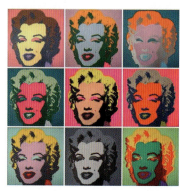

图7-12　1962年Campbell's Soup Cans（《金宝汤罐头》）　　图7-13　1962年Portraits of Marilyn（《玛丽莲·梦露》）

这种鲜艳多彩的版画如今作为独具魅力的纹样也被应用于各大品牌的服装中，如1991年Versace推出了以玛丽莲·梦露为纹样的服装，波普服装再次掀起了一股热潮，甚至在2018年又推出了一系列波普风格的服装，服装纹样都是20世纪90年代标志性印花，来重温和致敬1991年的经典作品，如图7-14所示。又如Dolce & Gabbana 2018年春夏中设计师创造的"Amore"汤罐头印花半裙是受安迪·沃霍尔的"金宝汤罐头"系列启发，如图7-15所示。

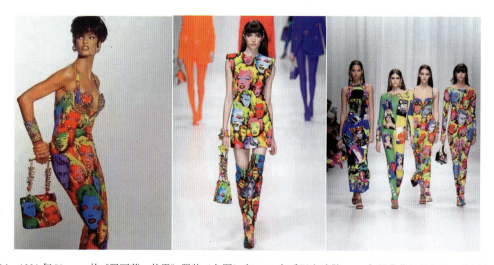

图7-14　1991年Versace的《玛丽莲·梦露》服装（左图）和2018年重温和致敬1991年经典作品的服装（中图和右图）

波普艺术反对抽象主义过于严谨和沉稳，提倡艺术回归日常生活和通俗文化，所以波普纹样往往选取日常生活中看得见、摸得着的材质，在创作中往往运用写实手法对可乐罐头、啤酒瓶、美元等日常生活中常见的东西进行放大、重复或剥离，并以新的手法创作，从而产生新的视觉形象。

具有波普艺术风格的纹样也常用具象和抽象两种形式表现出趣味性，各类通俗易懂、直观明了的图形，包括广告、商标、文字或动物等，如飞舞在裙子上随性潦草的字迹、经典的黑白条纹、整幅的美国国旗、高知名度的政治人物、立体雕塑、调侃的漫画、涂鸦等各种形式，也都大胆地运用到服装的设计中，如图 7-16 所示。

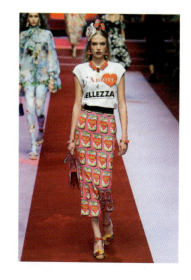

图 7-15　Dolce & Gabbana 2018 年春夏"Amore"汤罐头印花半裙

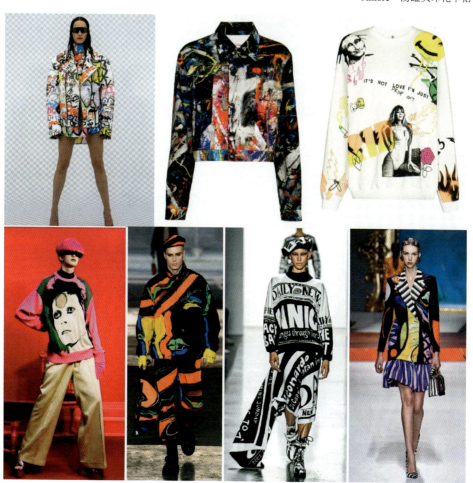

图 7-16　各种形式波普艺术风格的纹样在服装中的运用

五、欧普风格

欧普艺术（OpArt）源于20世纪60年代法国的艺术运动，是继波普艺术之后，在西欧科学技术革命的推动下出现的一种新的风格流派。虽然到70年代就走向了衰落，但绝对是精心计算的"视觉艺术"，所以也被称为"视幻艺术""光效应艺术"。其最大的特点是通过图形的特定设计，产生视觉感知上的运动感与闪烁感，如图7-17所示。

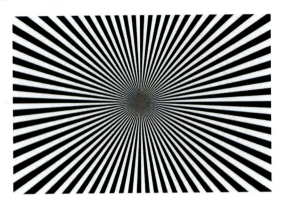

图7-17　The Responsive Eye by Bridget Riley, 1965

欧普风格的纹样能够制造出一种光学幻觉，使原本静止的画面呈现出闪烁、振动、膨胀、卷曲、律动性的美感。通过体积感、空间感营造出视觉变化感，将点、线、面结合基础构成方法，塑造出灵活多变的视觉表现。

维克托·瓦萨雷里（Victor Vasarely）被称为"欧普艺术之父"，他在20世纪60年代开创了欧普艺术的新潮流，并使得欧普艺术从当代艺术中脱颖而出。他利用简单形象排列，创造出人眼对颜色和形象的无线反应，使作品看起来有深度、运动的感觉，如图7-18所示。布里奇特·赖利（Bridget Riley）也是欧普艺术的一员出色的女性大将，赖利的作品处处传达着一种律动的美感，画布成了无穷无尽思想相互交融的阵地。另外，还有称霸美国欧普艺术界的理查德·安努斯科维奇（Richard Anuszkiewicz）。

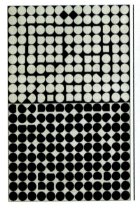

（a）Andromeda-NEG, 1960 Acrylic on canvas　　（b）Tsoda, 1968 Acrylic on canvas　　（c）Tigres, c. 1970 Lithograph

图7-18　维克托·瓦萨雷里的作品

欧普艺术在服装、家居、建筑、平面中有着不同凡响的影响力，曾经在 20 世纪 60 年代因纺织技术和印花水平的提高而被大量应用在时装设计中。在时装上欧普艺术的运用以纹样为主，如棋盘格、千鸟格，不断重复的圆形、方形等几何图案和条纹，都可以打造欧普风格的服装。早在 2007 年，先锋时尚设计师加勒斯·普（Gareth Pugh）就推出了欧普风格的高领缠绕的连身短裙，虽然是黑白棋盘的规律设计，胸部和臀部的黑白格纹在符合体型的廓形剪裁下，产生玲珑有致的效果，每个棋格布片走动时的起伏律动和对比强烈的视觉感受，即使是放到今日，仍然充满前卫与现代感，如图 7-19 所示。2009 年，英国时尚教父 Alexander McQueen 设计的秋冬高定鸡尾酒礼服也极具欧普风格，款式中采用了黑白几何纹样，重复排列，从围巾、外套、裙身到鞋靴，产生了极为吸睛炫目的效果，如图 7-20 所示。

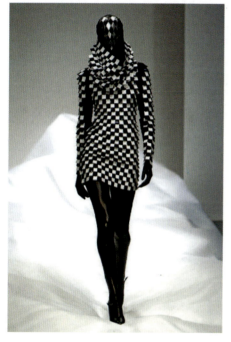 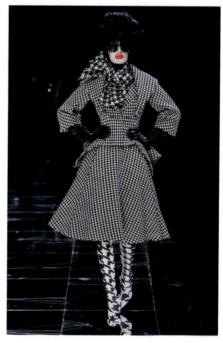

图 7-19　Gareth Pugh 2007 年推出高领缠绕的连身短裙　　图 7-20　Alexander McQueen 2009 年秋冬高定款中鸡尾酒礼服的款式

欧普纹样的错觉效果还能掩盖身材不足，凸显身材的玲珑有致。2007 年秋冬，英国设计师亚历山大·麦奎因（Alexander McQueen）、日本时装设计师川久保玲（Comme de Garcons）和纪凡希（Givenchy）都以大小不同的黑白棋等欧普纹样成功塑造女性丰美的胸线和臀线，以及纤细的腰身。法国服饰品牌赛琳（Celine）于 2015 年秋冬也曾利用扭曲变形的黑白格纹，营造迷惑、骚动的流动视觉效果。

从欧普艺术中汲取灵感，服装设计师通常会将图案、线条按规律排列，制造"视觉扭曲"，为服装赋予高级感与未来感。Vetements 2022 年春夏以电影《黑客帝国》为灵感，将 Larry Aldridge 风格的黑白欧普风图案铺满时装，夸张、凌厉、神秘，叫人目眩神迷。Lazoschmidl 2022 年春夏男装采用欧普风格的棋盘格纹样，随意自由的方块排列和亮丽的色彩相呼应。另有 Laquan Smith、Brandon Maxwell 等品牌服装设计中也采用了黑白或者彩色几何形体的欧普风纹样，它们通过整齐排列、对比、交错和重叠等手法造成各种形状和色彩的波动，不仅刺激人们的视线，而且在虚拟技术

快速发展的时代，迷幻、夸张的欧普风纹样更契合未来主义的风潮，如图 7-21 所示。

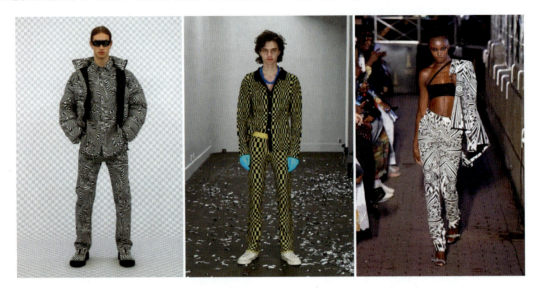

（a）Vetements 2022　　　　（b）Lazoschmidl 2022　　　　（c）Laquan Smith 2022

图 7-21　从欧普艺术中汲取灵感的服装

六、波西米亚风格

波西米亚是捷克西部旧地区名，文化意义上是个超越了国界的地名。而波西米亚人泛指放浪不羁的流浪艺术家，他们在浪迹天涯的旅途中形成了自己的生活哲学。波西米亚风格起源于 20 世纪 60 年代，热爱自然与和平的嬉皮士通过波西米亚风格的轻松与浪漫，以及叛逆的生活方式来表达他们对自由的向往，后来这种对社会秩序的挑战演变为一种单纯的时尚。

波西米亚纹样将东方与西方、浪漫与自由、复古与现代结合在了一起，浓烈的色彩搭配带给人强烈的视觉冲击力，尽管色彩缤纷，但都有着自己的秩序感，不同纹样的同色系搭配，颜色丰富又和谐统一。波西米亚纹样既可以把狂放自在的流浪色彩作为主体，又可以在细节上不厌其烦地精益求精，杂芜、不羁又繁丽。波西米亚风格给人印象最深的就是那些繁复的异域纹样，充满随性又有点狂野。波西米亚风格的纹样通常是花草和几何的结合，这种纹样不是写实派的花红柳绿，而是具有设计感的纹样，带有一种宗教图腾意味的神秘感，如图 7-22 所示。

波西米亚风格的服饰保留着某种游牧民族特色，鲜艳的手工装饰、粗犷厚重的面料、层叠蕾丝、蜡染印花、皮质流苏、手工细绳结、刺绣和珠串，都是波西米亚风格的经典元素。如时尚界中佩兹利花纹的开创者 Etro，常将经典繁复的佩兹利花纹、波西米亚风格、钩针编织艺术与当代流行廓形相结合，创造出了一种看起来既现代又有着旧日氛围的奇妙感觉，这种精致繁复又慵懒的感觉非常令人着迷，如图 7-23 所示。又如 Paco Rabanne 2022 年春夏服装中的纹样设计灵感来源于 20 世纪 70 年代，光学迷幻和闪亮的 3D 几何图形与 70 年代的波西米亚印花相结合，为服装增添了一丝复古的魅力，也让传统的波西米亚印花焕然一新，如图 7-24 所示。

第七章 服饰纹样与风格应用

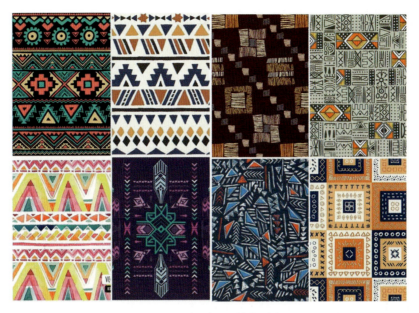

图 7-22 波西米亚风格的纹样

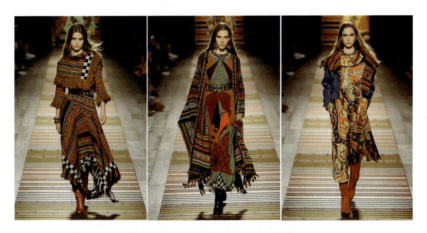

图 7-23 Etro 设计的具有波西米亚风格的服装

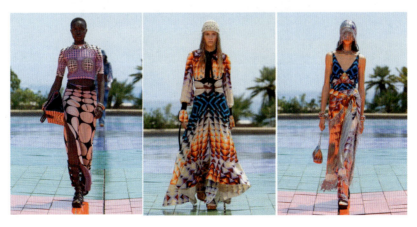

图 7-24 Paco Rabanne 2022 年春夏服装

第二节 纹样在服饰中的应用

一、具象纹样

具象纹样是依照客观对象的真实面貌进行写实的构造，其形态与实际形态相近，反映对象真实的细节和典型的本质。服饰中的具象纹样通常是根据植物、动物、人物等的造型进行适当的变化而获得，根据具象化的程度有所不同，产生纹样的效果也有所区别。

1. 植物纹样

植物在我们的日常生活中十分常见，无论是它的枝叶还是花朵都被广泛地应用到各种装饰设计中。花卉植物种类繁多、形式多样、富于变化，而且由于植物自身的特征被赋予各种品质、气节、寓意，为人们所喜爱，如岁寒三友（松、竹、梅）、四君子（梅、兰、竹、菊）等。其中花朵更是被赋予各种寓意，使之成为感情表达的载体，如玫瑰象征真挚的爱情，牡丹象征荣华富贵，百合则象征百年好合，等等。

除此之外，世界各民族通过不断的积累还创造了很多造型别致、形式丰富的植物纹样，如古代的波斯纹样、日本的光琳纹样、欧洲的佩兹利纹样等，无一不是异彩缤纷、美不胜收。

总之，在服饰纹样中使用植物造型时，不仅要处理好纹样本身的层次关系，更要使纹样的风格融入服装本身的设计中，如 Giorgio Armani Privé 2015 年高定系列通过精准独到的设计和美妙绝伦的工艺体现出优雅沉静的气息，禅意十足；服装纹样运用竹叶印花、竹节纹理，融合中国水墨画中的渲染手法，营造出一片竹秀于林、鸟鸣于涧的东方情调，如图 7-25 所示。Alexander McQueen 2020 年春夏系列中服装款式以精致的剪裁呈现女性独特的风采，最特别的是服装纹样设计灵感来源于美丽的濒危花卉，运用丝线模仿手绘素描的感觉，让花的美丽在时装的画卷上得以保存，如图 7-26 所示。

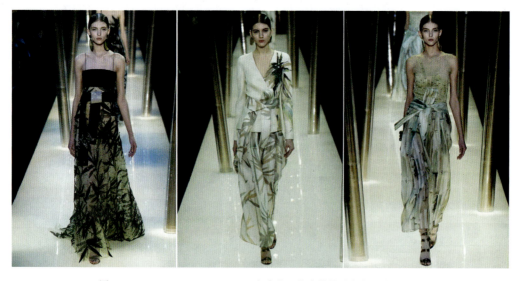

图 7-25　Giorgio Armani Privé 2015 年高定服装中的竹叶印花、竹节纹理

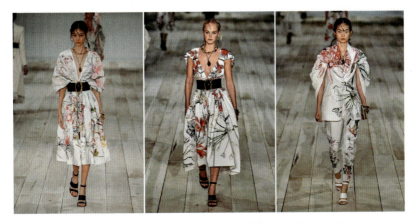

图 7-26 Alexander McQueen 2020 年春夏服装中的濒危花卉纹样

2. 动物纹样

动物与人类服饰的发展息息相关。在物质生活方面表现为人类早期生活中将动物的毛皮做成衣服,用贝壳制成饰品,其形象生动而鲜活。在精神生活方面表现为将动物的形象应用到服饰中,并赋予一定的寓意。如中国人将"龙"作为民族形象的标志,封建皇帝的服装中"龙"纹样比比皆是;古埃及人将眼镜蛇和鹰作为他们的保护神,从各种出土的文物中便可得到证实。

不同的动物带给人们不同的心理感受,例如老虎使人联想到凶猛,狐狸使人联想到狡猾,兔子则让人产生怜爱,将这些不同的心理感受应用到服装中,则要做恰当的取舍,设计者在进行服装纹样设计时,一般很少采用动物的贬义性,如用老虎、豹子等动物,会将重点放到其优雅的体态或者皮毛的花纹设计中,采用其华丽的毛皮纹路设计成的服装充满了野性和放荡不羁的感觉。

如今服饰设计中,动物的纹样随处可见。由于动物形象具有较强的现实意义,以某种动物形象出现的服饰会带有一定的个性和感情色彩,因此采用动物造型作为纹样的服装通常具有较强的趣味性和表现性。如 Roberto Cavalli 2022 年春夏系列中大量运用了虎纹、豹纹和斑马纹等,并以不同动物的花纹进行对比和搭配,让整体服装的效果更为丰富,更展现了动物纹样的野性和狂野,如图 7-27 所示。

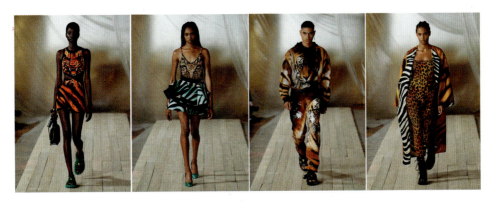

图 7-27 Roberto Cavalli 2022 年春夏服装中的动物纹样

不同类型的服装在选用动物纹样时也会有所不同,休闲装相对选择范围比较宽泛,动物纹样可以写实,也可以夸张变形,重在突出轻松、闲适的状态。童装较多采用夸张变形后的动物纹样,

动物造型可爱，意在表现孩童的天真烂漫。前卫的服装较多将动物形态进行分解、重组，或将某种动物局部进行夸张处理，力求产生强烈的视觉冲击。

3. 人物纹样

人物是纹样创作的重要题材之一，随着时代的发展，人物纹样的造型、工艺、用途等有了长足的发展。人物纹样的来源广泛，从新石器时代的彩陶人面像到唐三彩中丰腴的仕女图，从古埃及的壁画图案到印加古国的神秘人物图腾，这些都为人物纹样的设计提供了丰富的素材。服饰中人物纹样的表现通过彩印、刺绣、拼贴等工艺手法又有了进一步的创新，如 Simone Rocha 2019 年春夏服装纹样的灵感来源于古代嫔妃画像，运用手绘和刺绣来拷贝人脸，搭配夸张的泡泡袖轮廓和蕾丝披肩，完成了一次跨越时空的对话，如图 7-28 所示。又如 Masion Margiela 2017 年春夏服装中利用薄纱的流动性，将人脸纹样用蒸汽熨烫工艺得以实现，达到了绘画般栩栩如生的效果，如图 7-29 所示。

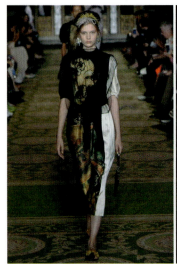
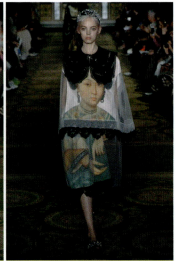
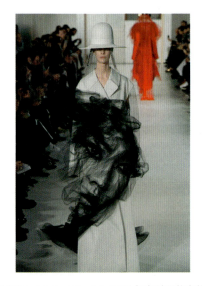

图 7-28　Simone Rocha 2019 年春夏服装中的人物纹样　　　　图 7-29　Masion Margiela 2017 年春夏服装中的人物纹样

人物都有一定的社会属性，因此设计者首先要对人物的各种特征有所了解和把握，将人物的自然特征进行合理的夸张、运用，如不同种族的人，其外观特征有很大的区别，身材、肤色、脸型、发质等都不尽相同，在进行纹样变化时，要将这些特征进行适当突出，包括人物的性别不同，纹样突出的重点也有所区别。

其次，人物变化的风格、部位、手法都要与服饰相协调，有的服装采用人体某一部位进行设计，如将不同女人性感的红唇作为纹样，并布满服装，使服装呈现一种独特的趣味性；将人体的手臂以某种动态固定在服装上，使服装呈现出一种玩世不恭的意味。有的服装将人物纹样进行图案化处理，并采用纯度较高的色彩进行填充，产生较浓厚的装饰味道。还有的服装直接将写实的人物应用到服装中来表现一种强烈的现实意味。

总的来说，服装设计中采用人物纹样趣味性较强，款式造型往往相对简洁，以突出纹样为主。在设计服装时，设计师可以通过人物纹样的应用使服饰整体充满另类、怪诞、前卫的视觉感受。

二、抽象纹样

抽象纹样不是直接模仿或展示,而是根据原形的概念及意义设计的观念符号。抽象纹样没有固定的形态,具有一定的不可复制性,并使人无法直接辨清原始的形象及意义。

1. 几何纹样

几何纹样是一种以各种线条、圆形、三角形、正方形、菱形等构成的规则或不规则的几何装饰图形。它是中国历史上出现时间最早、应用范围最广的纹样。原始社会的装饰纹样以几何纹为主,几何纹可看作从动物、植物,以及编织中异化出来的纹样,这类纹样包括曲折纹、雷纹、回纹、条纹、旋涡纹、乳钉纹、回旋勾连纹等。早期的几何纹样较为简单,新石器中晚期纹样形式结构逐渐复杂,商周时期用来装饰器具的几何纹样已经十分繁复。秦汉之后,几何纹样常作为辅助纹饰出现,是十分常见的装饰纹样,如图 7-30 所示。

图 7-30 汉代杯纹(左图)和宋代矩形纹(右图)

几何纹样具有多意性,直线、曲线、格子、不规则形态等造型多变,通过不同的造型组合形成不同的几何纹样,同时它们在服装中布局的位置不同,呈现出的视觉效果也千差万别。因此,要充分考虑人体运动的特征和身体的特征,才能合理地布局纹样,出现理想的视觉效果。几何纹样在服装中的布局主要有三种:第一,出现在视觉醒目的位置,如服装的前胸、门襟、领口、袖口、后背,达到凸显纹样,增强装饰效果的目的;第二,依据人体曲线和服装结构巧妙设计几何纹样,达到纹样与人体运动的协调,传递一种若隐若现的装饰美感;第三,依据几何纹样的色彩与造型布局于服装中,弥补人体的缺陷。

几何纹样设计还可以增强服装的立体感、空间感,例如以色列设计师 Noa Raviv 以希腊雕塑为灵感设计出的"Hard Copy"系列时装,将数码印花的应用方法创新升级,行走在艺术与技术的前端,黑白相间的复杂纹样和具有扭变、动态错觉的面料相结合,呈现出来的理想与现实、外在形式与内在力量、柔软与坚硬之间的互动引起了广泛的关注,给人带来了耳目一新的感觉,如图 7-31 所示。有时采用二方连续或四方连续的几何纹样构图,也能使一些比较简单的服装款式呈现出立体的空间美,甚至有穿越时空的未来感。

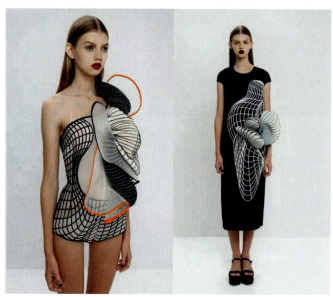

图 7-31　Noa Raviv 设计的"Hard Copy"系列时装

2. 肌理纹样

服饰纹样的肌理设计是指通过人为的方式对各种服用材料或非服用材料的表面效果进行的再创造过程，是通过人的不同感受而构成的视觉或者触觉效果。任何材料表面都有特定的肌理，不同的肌理具有不同的个性与美感，对人们的心理反应会产生不同的影响。服装中的肌理不同于大多数服饰纹样的平面造型，它可以形成半立体或立体的效果，如裘皮服装可以通过动物毛色的不同形成相对立体的纹样，礼服设计中常常会采用各种刺绣工艺形成半立体的精美纹样。在进行肌

理纹样设计时,设计师可根据材质、纹样的不同特点表现出或粗犷,或细腻,或坚实,或轻柔,或厚重的视觉效果。如 Guo Pei 2018 年春夏高级定制服装以希腊神话故事"极乐岛"为创作灵感,上演了一场精灵栖息之地的奇幻大秀。服装中珠宝玉石、羽毛、刺绣、花卉、钉珠、褶皱展现了极具精雕细琢风格的高定工艺,同时金属、竹藤、金箔等材料被揉进传统面料里,繁复精细的面料肌理是撕裂、融合、重组的再现,赋予了传统面料新的生命力。这场极具盛美的高定系列,在华服的一丝一缕间,窥见了设计师对生命的敬仰与感悟,如图 7-32 所示。

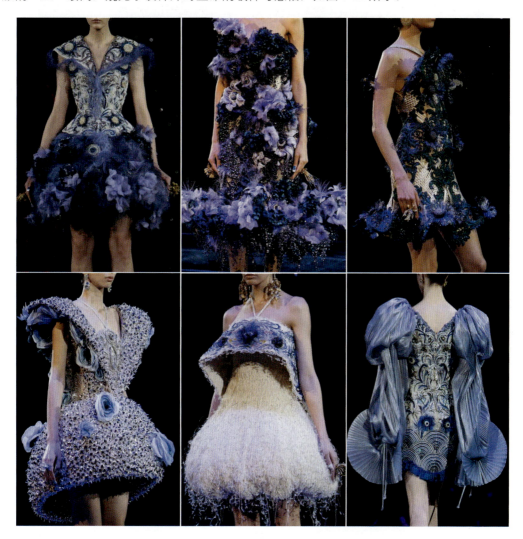

图 7-32　Guo Pei 2018 年春夏高级定制服装中的肌理纹样

三、纹样在服装中的应用部位

纹样在服装中应用部位的安排举足轻重,不仅需要考虑纹样与服装造型的关系,同时还要兼顾与人体结构之间的联系,人体表面凹凸起伏,附着于服装上的纹样也会随之产生不同的起伏变化,恰当的纹样运用到合适的服装部位,便会产生强烈的视觉冲击力或是独特的艺术效果。纹样在现代服装中应用的部位主要分为以下几个方面。

1. 领部

衣领是装饰颈部的主要零部件，服饰纹样依附衣领的形态而存在。由于衣领接近人的头部，可以很好地装饰人的面部，所以成为最容易聚焦的视觉中心点。衣领的造型变化丰富，不同的领型对纹样的要求又不尽相同，运用于领面装饰的纹样主要为二方连续纹样或角隅纹样的组织形式，如图7-33所示。

图 7-33　纹样在服装领部的应用

2. 肩部

肩部的装饰纹样可以说与衣袖的设计紧密联系。衣袖一般不是纹样装饰的主要部位，但是当正身出现纹样时，衣袖配合正身部分出现的纹样，可以使上衣呈现丰富而整体的装饰效果，以适合纹样的组织形式居多，如图7-34所示。

图 7-34　纹样在服装肩部的应用

3. 胸部

胸部是服饰设计中出现纹样概率最高的部位，由于其处于人们视线的中心，面积又比其他部位大且突出，因此纹样可以进行较完整的呈现。胸部多采用单独的纹样，如图 7-35 所示。

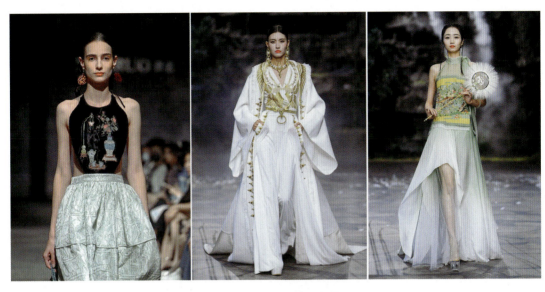

图 7-35　纹样在服装胸部的应用

4. 腰部

腰部作为人体重要的结构分界线，常常成为设计师重点思考的部位。腰部直接联系服装的上下两个部分，合适的纹样不仅可以让服装看起来更加精致，还可以起到修饰人体比例的作用，可以赋予服装不同的风格与个性。腰部多采用独立纹样和二方连续纹样，如图 7-36 所示。

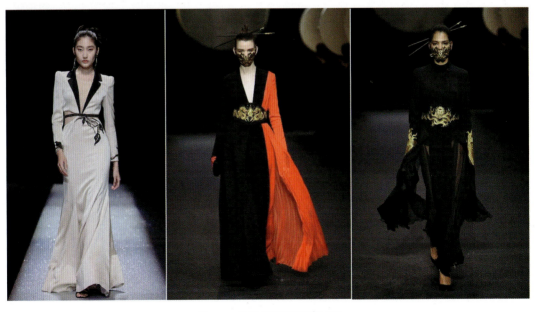

图 7-36　纹样在服装腰部的应用

5. 衣摆

衣摆主要是指服装的边缘，如裙摆、裤脚、袖口等。衣摆的纹样设计往往要区别于服装的整体色调，起到强调的作用，突出表现服装的廓形感，多运用角隅纹样、二方连续纹样或单独纹样，如图 7-37 所示。

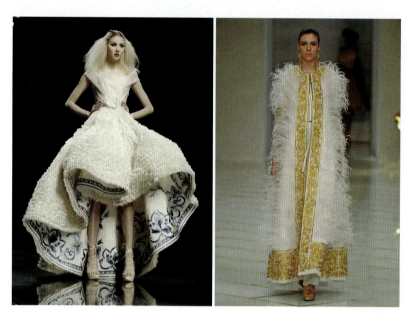

图 7-37　纹样在服装衣摆的应用

6. 背部

以往服装背部的设计常常被人忽视，但优秀的服装作品一定拥有与正面相匹配、相衬托的背部设计。服装背部设计中可以采用编织、褶皱、镂空、钉珠、刺绣等手法，形成别具一格的纹样，不仅能使服装的背面内容更加丰富，也能使整体美感更加完整，如图 7-38 所示。

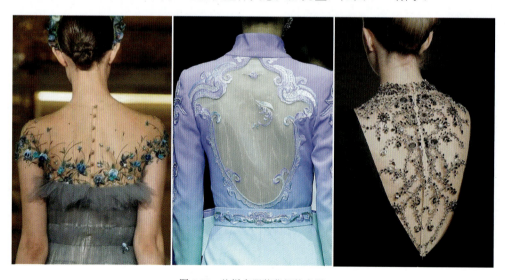

图 7-38　纹样在服装背部的应用

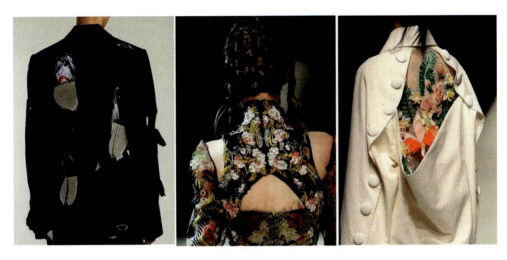

图 7-38 纹样在服装背部的应用（续）

首先，纹样在服装中应用部位的差异会带来截然不同的视觉效果，所以纹样在服装各部位的摆放，不仅要考虑体态特征，根据人体曲线变化巧妙设计，还要兼顾人体运动特点，美丽的纹样只有安排在适当的服装部位，才能达到理想的装饰效果；其次，将装饰纹样隐藏在并不醒目的位置，随身体运动若隐若现，也能体现出含蓄婉约的美感；最后，纹样还可以起到修饰身材缺陷的作用，如在身材不理想的部位，合理而巧妙地运用装饰纹样可弥补不足。

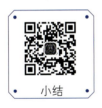
小结

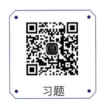
习题

课件

参考文献

[1] 徐静，王允. 服饰图案 [M]. 上海：东华大学出版社，2011.

[2] 藤田伸. 图样设计 [M]. 朱炳树，译. 香港：城邦出版集团，2017.

[3] 耿广可. 图案设计 [M]. 北京：人民邮电出版社，2019.

[4] 李建亮，温润. 中国传统经典纺织品纹样史 [M]. 北京：中国纺织出版社，2020.

[5] 李泽厚. 美的历程 [M]. 北京：三联书店，2022.

[6] 王丽. 服饰图案设计 [M]. 上海：东华大学出版社，2022.

[7] 吴蓉，陆小彪. 服饰图案 [M]. 上海：东华大学出版社，2013.

[8] 拉西内. 世纪装饰纹样图典 [M]. 北京：中国画报出版社，2021.

[9] 刘建平. "中国艺术精神"问题研究 [D]. 武汉：武汉大学，2010.

[10] 刘方. 以人拟艺：中国传统美学的独特视野 [J]. 湖州师范学院学报，2001（1）：1-10.

[11] 张蕾. 论中国传统纹样的象征性 [J]. 艺术百家，2006（7）：137-141.

[12] 杨儒茜，姚君. 汉代夔龙纹艺术特征研究 [J]. 工业设计，2021（6）：123-125.

[13] http://www.360doc.com/content/07/0101/23/9286_315689.shtml

[14] http://www.cnga.org.cn/html/lxss/2021/1026/53785.html

[15] https://m.sohu.com/a/365654118_772510/?pvid=000115_3w_a

[16] https://m.sohu.com/a/495337645_772510/?pvid=000115_3w_a&strategyid=00014

[17] https://ml.mbd.baidu.com/r/Qi0jDoZMIw?f=cp&u=f819e9d8100e864b

[18] https://mp.weixin.qq.com/s/96x0hSB1rmFqRlwHEHRl8Q

[19] https://www.sohu.com/a/347217872_455444